動物日常很有戲

動物塗鴉專家首次公開的簡單有趣繪畫技！

動物日常很有戲：動物塗鴉專家首次公開的簡單有趣繪畫技！

作　　者：權智愛
譯　　者：賴毓棻
企劃編輯：王建賀
文字編輯：王雅雯
設計裝幀：張寶莉
發 行 人：廖文良

發 行 所：碁峰資訊股份有限公司
地　　址：台北市南港區三重路 66 號 7 樓之 6
電　　話：(02)2788-2408
傳　　真：(02)8192-4433
網　　站：www.gotop.com.tw
書　　號：ACU080000
版　　次：2020 年 03 月初版
　　　　　2023 年 07 月初版四刷
建議售價：NT$280

國家圖書館出版品預行編目資料

動物日常很有戲：動物塗鴉專家首次公開的簡單有趣繪畫
技！/ 權智愛原著；賴毓棻譯. -- 初版. -- 臺北市：碁峰
資訊, 2020.03
　面； 公分
　ISBN 978-986-502-417-8(平裝)
　1.動物畫　2.繪畫技法
944.7　　　　　　　　　　　　　　　　109000989

動物日常很有戲

動物塗鴉專家首次公開的簡單有趣繪畫技！

權智愛　著
賴毓棻　譯

「有不曾塗鴉過的人嗎？」

似乎有很多人認為要有天賦才能畫出一手好畫，
但畫畫其實得靠著練習才能逐漸掌握技巧。就算
只是不斷塗鴉，繪畫實力也會跟著變好。當然，
在剛開始的時候，可能會因為無法畫出自己想要
的圖樣而感到悶悶不樂。但就算只是個小塗鴉也
好，請試著每天持續畫下去吧！相信在不知不覺
間，你也能找到適合自己的筆和紙張，甚至還能
創造出自己專屬的人物角色喔！請記住最重要的
就是抱著平常心，開開心心畫下去就對了。

我通常會將自己一天生活中所藏的小故事畫出來，
所以請你試著回想一下，在今天一天之中，有什
麼場景讓你感到印象最深呢？就算只是喝杯美味
的咖啡、買到喜歡的包包都好，不是什麼特別的
大事也不要緊。有時光是想著就會令人噗哧一笑
或心動不已，有時也會讓人產生一種莫名的寂寞
感。像這種時候，請試著一邊畫著可愛動物，一
邊表露出自己的心聲吧！

就算畫得不好、不夠穩定都沒關係。只要不斷畫下去，再深的煩惱都會變成像是某天的電視劇場景一樣，那些小失誤也會成為有趣的插曲。再說，如果是透過動物來描繪自己的故事，就不用擔心畫得寫不寫實了。因為那是由「我」創造出來的角色，所以根本不用在意「頭該畫多大才對？」或「腿該畫多長才好？」等這些問題。

請各位放下一定要畫好的心理負擔，試著跟書中的動物朋友們一起畫畫看吧！如果能稍微改變書中設定的情境，創作出新的插圖也很棒。我指的是你們可以試著改掉貓咪手上拿的玩具或改畫其他動物。只要像塗鴉般地輕鬆畫著想畫的圖案，說不定畫畫還會變成最令人感到快樂的興趣呢！

只要一枝筆和一張紙就足夠。現在，就讓我們一起來寫寫畫畫，活動活動一下各位的手吧！

目錄

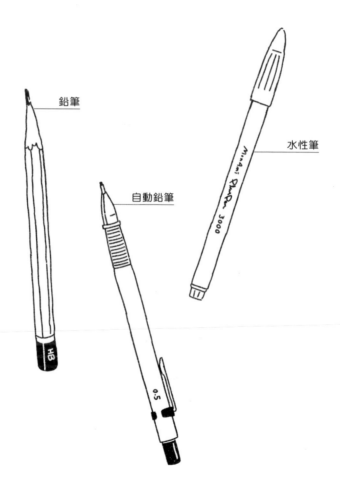

鉛筆

自動鉛筆

水性筆

只要是眼前的任何一隻筆都好，不管是用帶有柔和感的鉛筆、必須用力按壓才能使用的油性筆，或是墨水可能會大大暈開的水性筆都沒關係。接下來為各位介紹我在繪製那些看起來「煞有其事」的插圖時常用到的工具：

鉛筆

鉛筆根據筆芯硬度分成不同類別，一般 HB 到 4B 的鉛筆很容易就能買到。H 的數值越高就代表筆芯越硬，顏色也越淺。B 的數值越高，則代表筆芯越軟，顏色也比較深。在輕鬆塗鴉時，適合使用筆芯較軟的鉛筆，除了可用橡皮擦擦掉，也能呈現出各種不同粗細，是非常適合拿來當作練習時的工具。

自動鉛筆

和鉛筆一樣，筆芯種類很多。和鉛筆不同的是即使繼續使用筆芯也不會變粗，因此非常適合拿來畫精細的部分。

水性筆

水性筆、簽字筆、細彩色筆都可以，非常容易買到，價格又便宜，是我很愛使用的筆。但因為是水性筆，所以要小心不要讓插圖暈開。在墨水完全乾掉之前，請小心避免碰到畫，並在手掌下方墊上衛生紙或紙張後再繼續畫下去。在使用多次後，筆頭雖然會像鉛筆一樣變粗，但我個人比較喜歡使用多次後筆頭變軟的筆。

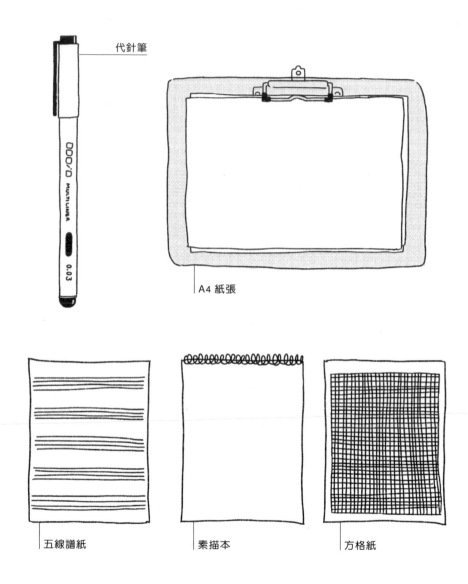

代針筆

A4 紙張

五線譜紙

素描本

方格紙

代針筆

繪圖專用的油性筆。雖然價格略高,但碰到水不會暈開,又能畫出固定寬度的線條,讓我非常滿意。有Copic、輝伯(Faber-Castell)、施德樓(Staedtler)等不同品牌,粗細種類繁多,從 0.1mm 到 1mm 以上都有,請先親自試寫後再選擇適合的購買。若平常喜歡大一點的塗鴉,那適合選擇大約 0.8mm 的筆;若喜歡銅板大小的塗鴉,則比較適合選擇更細一點的筆。

紙張

不需要特別購買紙張,只要簡單準備一下就好。可以帶著一份悸動的心情添購新的素描本,也可以使用以前買了沒用的小本子。如果想要輕鬆塗鴉,那只要拿出 A4 紙張隨便亂畫就好。雖說如此,最好還是能選擇顏色不會穿透、厚一點的紙張。如果畫在淺黃色系的牛皮紙、色紙、方格紙、稿紙或五線譜紙上,就能營造出耳目一新的感覺。如果在畫圖時下筆很重,那最好選用表面粗糙的素描本;如果下筆很輕,選用光滑的紙張較為適合。反之,也可以試著使用不同紙張來改變自己的下筆力道。

在正式開始畫畫之前，先來練習一下常用的基礎技法。將各種線條和圖形練習到上手之後，畫畫會變得更有樂趣喔！

直線

暫時停止呼吸，慢慢畫出線條。先用尺畫出一條直線，在直線下方留出固定間距，再不斷以徒手畫出直線的方式進行直線描繪練習。練習時請用左手固定住紙張，這樣紙張才不會亂動。不要只靠移動手腕畫線，而是要移動整隻手臂畫線，才能畫出漂亮的直線。現在請練習畫畫看橫線、直線和斜線吧！

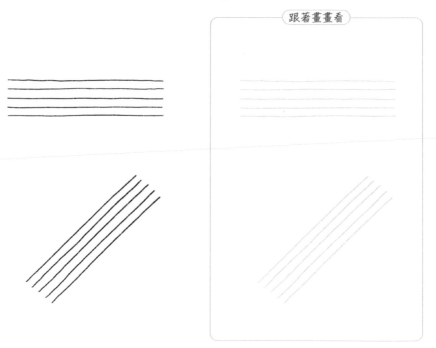

跟著畫畫看

如果已經熟練到能以固定間距畫出直線，接下來請
試著以直線填滿圖形的方式開始新的練習。

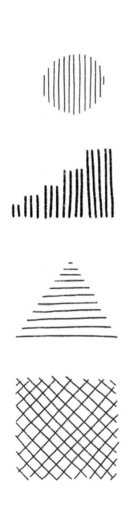

虛線

在表現下雨場景或衣服縫線時會使用虛線。先在腦海中描繪出想像的直線後，沿著那條直線以放鬆、停頓的感覺練習繪製虛線。如果還不熟悉，也可以用尺直接畫出虛線。當然，就算畫得不夠直也不要緊，這樣看起來會比較自然也很不錯。不過在練習時還是盡量注意要維持固定的虛線長度和虛線之間的距離。

當然不是只有固定距離的虛線，也可以試著以不同長度或中間畫點來創作出另一種虛線。

跟著畫畫看

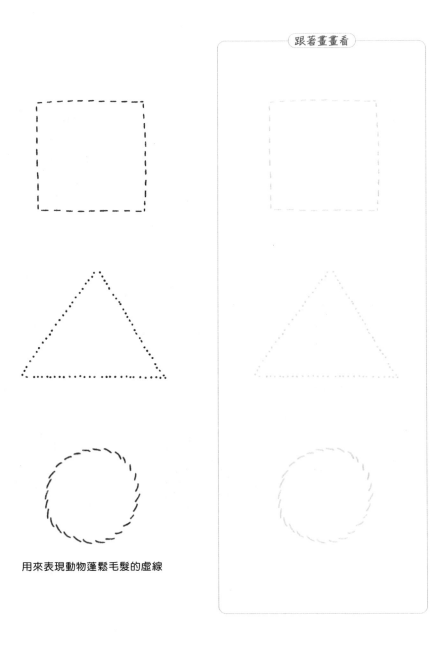

用來表現動物蓬鬆毛髮的虛線

波浪線

這是用來表現波濤洶湧的海浪或雲團、建築物遮陽棚的波浪線。可以使用形狀不定的海浪線描繪出樹木粗糙的表面或草叢輪廓等。因為通常自然物的形狀不一，所以較適合以這種自然的線條來描繪。

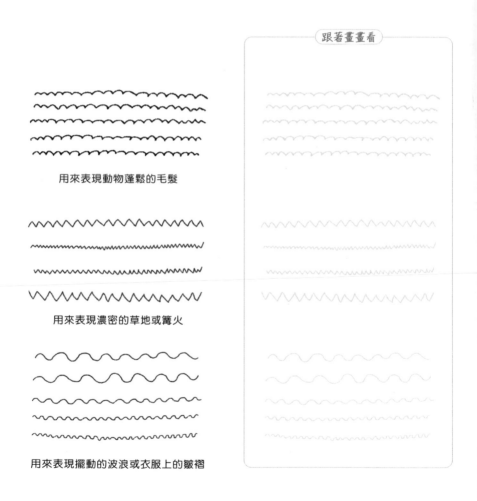

跟著畫畫看

用來表現動物蓬鬆的毛髮

用來表現濃密的草地或篝火

用來表現擺動的波浪或衣服上的皺褶

用來表現調皮又有趣的感覺

用來表現朵朵上升的雲團

用來表現樹幹或樹枝

利用曲折的線條來表現動物及自然物

幫助表現情緒的線條

利用 Z 字形、螺旋狀或尖銳的閃電形狀等，就能以漫畫的形式來表達情緒。請慢慢熟悉這些適合用於表達各種情緒的方法吧！

使用波浪狀的鋒利波浪線來表現
生氣或驚訝的情緒

可以用來表現各種不同情緒的對話框

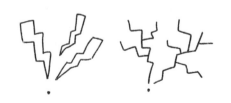

使用閃電來表現出受到重大的衝擊
（描繪時請記得要將線條往假想的中心點聚集）

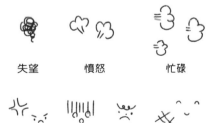

失望　　　　憤怒　　　　忙碌

煩躁　　慌張　　不快　愉快的對話

點和圓

若使用較粗的筆，就可以直接點成一點。但若使用較細的筆，只要在畫出一個小圓後將裡面塗滿即可。像這樣，畫點是一件非常簡單的事情，但如果要畫出兩個形狀相同的點或小圓來表現眼睛就非常困難了。要畫出形狀相同的點或圓，可說是出乎意外地困難，因此請試著想像著要描繪各種不同感覺的眼睛，練習畫出兩個一組並排、形狀相同的點和圓吧！小圓只要將起點和終點連在一起就能完成，大圓則是可以拆半分成兩次畫完喔。

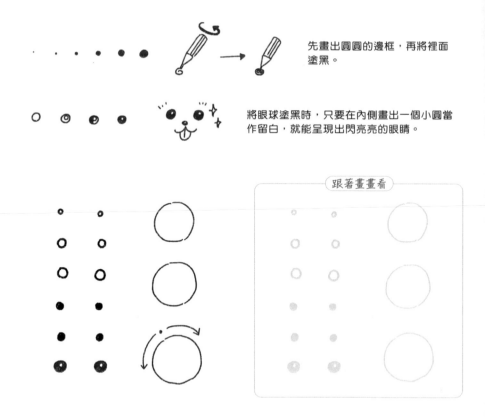

先畫出圓圓的邊框，再將裡面塗黑。

將眼球塗黑時，只要在內側畫出一個小圓當作留白，就能呈現出閃亮亮的眼睛。

跟著畫畫看

要將橢圓形畫成左右對稱的樣子特別不簡單。因此可以先畫好十字線，再分成兩次畫出橢圓形是個很好的方法，就算形狀不夠正也沒關係。橢圓形常會用來描繪桌子、杯口等圓柱狀的物品，也常會有只畫出半邊的情況，因此在練習時也別忘了一起練習繪製半邊橢圓形喔！

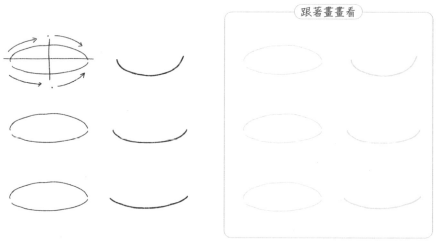

跟著畫畫看

當事物的距離越近或從更上方俯瞰時，
橢圓的曲線就會變得更彎曲。

也可以一起練習描繪要放在橢圓形裡的事物。

填充面的各種表現

只用單支筆繪製的插圖一不小心就會顯得單調乏味，因此可以運用各種花紋填充平面，呈現出有如彩繪般的豐富感。此外，也能使用重複的圖樣來表現出事物的材質。

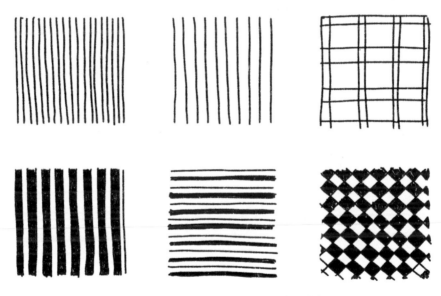

可使用各種不同的線條和格紋來填充衣服或家具。

藤編和竹編材質

衣服或包裝紙上的圓點

含有節眼的木紋

用來表現砂礫或雪花

石頭表面的粗糙感

疊起來的石子或石牆

交錯堆疊的磚牆

鐵網或木編材質

用來表現細密的網子

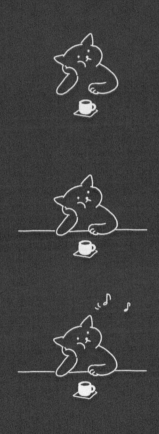

來畫貓吧！

🐱 貓和人的基本骨架

雖然不一定要先瞭解貓的骨架才能畫貓，但如果知
道貓不同於人的獨特身體構造，就能輕鬆描繪出
來。貓的頭骨比人類小，肩骨朝前而且位置較窄。
此外，因為貓只靠腳趾走路，所以相當於人類後腳
跟的跗關節（hock joint）部位稍微突出是牠的特
點。

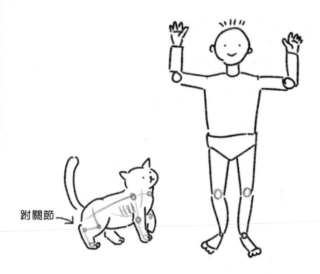

跗關節

🐱 貓的臉部和表情

只要稍微改變一下貓臉上眼睛、鼻子、耳朵的形狀或位置就能呈現出不同感覺，還可代入人類表情來表現各種情緒。一般在畫貓時，會將貓的鼻子和嘴巴連在一起，但如果將嘴巴分開畫或加上眉毛，臉部就會變得更加獨特。多多參考網路漫畫或其他畫家的插圖，研究他們是用什麼方法來呈現也是很好的辦法。

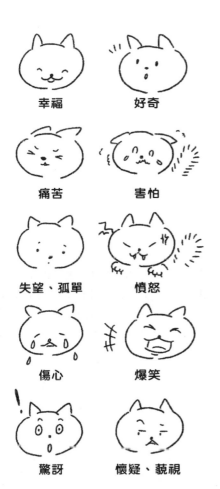

幸福　　　　好奇

痛苦　　　　害怕

失望、孤單　　憤怒

傷心　　　　爆笑

驚訝　　　　懷疑、藐視

跟著畫畫看

🐱 尾巴的畫法

據說貓是用尾巴來表達自己的情感。雖然尾巴不難畫，但有時畫出的成品卻讓人不是那麼滿意。因此只要先畫出尾巴框線的一側曲線，再與曲線保持一定距離畫完剩下的曲線，就能畫出流暢度更高的尾巴了。

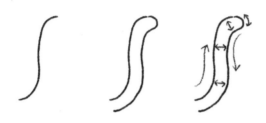

🐱 腳趾的畫法

只要看到胖嘟嘟的腳，就知道那一定是隻可愛的貓。只要先將一隻腳趾畫成圓弧狀，再以相同形狀堆疊起來，就能輕鬆畫出貓掌。而腳趾堆疊的形狀會根據腳掌方向有所不同，現在就一起練習畫畫看側面和正面的腳趾吧！

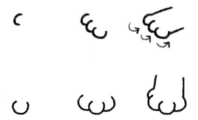

🐱 臉部、耳朵、身體的透視畫法

即使只是一張非常簡單的插圖，只要以透視畫法描繪，成品就會變得更加完美。只要將向前突出的身體部位線條畫在後面部位線條的前方，自然就能拉出遠近感。現在一起來練習畫畫看貓的正面和背面吧！

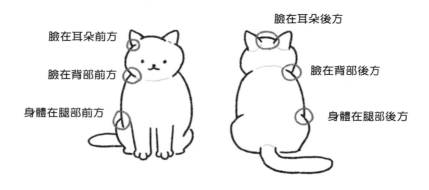

臉在耳朵後方

臉在耳朵前方

臉在背部前方

臉在背部後方

身體在腿部前方

身體在腿部後方

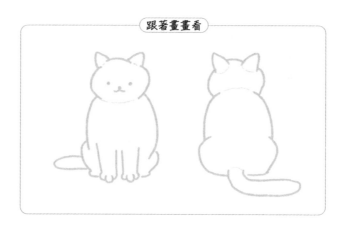

跟著畫畫看

●

熟睡的
科學

熟睡中的貓會全身放鬆，也會採取非常舒
適的姿勢睡覺。牠們的肌肉比人類靈活，
所以可以簡單做出將身體蜷曲或將手腕完
全折彎等人類做不到的動作。躺在鬆鬆軟
軟的靠墊上熟睡的貓，又會是什麼樣子
呢？

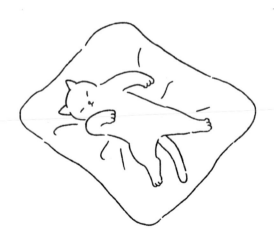

❶ 畫出尖尖的耳朵。因為是要畫頭部往左側躺的樣子，所以耳朵要稍微往兩邊分開。可以將紙張轉向自己方便的位置，畫起來會比較輕鬆。

❷ 將兩個耳朵用曲線連起來，接著在兩側畫上曲線來呈現圓臉。

❸ 畫出上方的手臂。

❹ 在手臂末端畫上向內蜷曲的圓圓手指。

❺ 為了在右手臂放鬆的狀態下呈現出稍微抬起的姿勢，請畫出手腕折起來的樣子。

❻ 將腰部、大腿、小腿分成三次畫好。

❼ 畫出圓圓的腳趾，接著畫出腳掌和大腿內側的線條。

❽ 接著畫出另一側的腰部和大腿。雖然只是簡單的線條，但請一邊想像貓的骨架，將腰和腿部區分出來。

❾ 接著畫上剩下的腳掌和腿部。描繪時不需將所有線條連起來。

❿ 在雙腿中間畫上尾巴。分成兩次畫完會比較簡單。

⓫ 畫出正在睡覺中的貓咪五官。

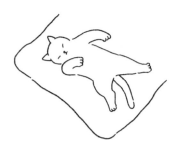 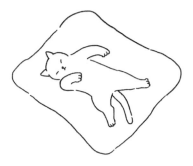

⓬ 接著畫上鬆鬆軟軟的靠墊。在描繪柔軟的物品時，最好不要將邊框畫得太清晰俐落。請一邊想像著巨大的菱形，一邊畫出自然的線條。

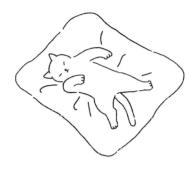

⓭ 最後以貓咪為中心點，畫出幾條線來表現凹陷的靠墊就完成了！

流淌著動人音樂的
咖啡店時光

接下來要畫的是經過擬人化的貓。一起變
身成貓咪，來享受一下在咖啡店裡，光想
就令人陶醉的優閒時光吧！

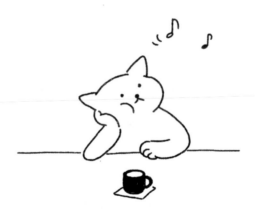

❶ 先畫出一邊耳朵。　❷ 畫出圓圓的頭頂。　❸ 畫上另一邊耳朵。　❹ 畫上圓滾滾的臉頰。

❺ 畫出彷彿正在聆聽音樂的表情。將眼睛和鼻子畫在比臉中央稍微高一點的位置，靠近稍微豎起的那隻耳朵看起來會更像正在專心聽音樂的感覺。

❻ 正面只會看見托住下巴那隻手的小指和手掌。畫出小指和手掌的側面。

❼ 畫出斜斜的手臂。

❽ 接著要畫另一隻手臂。先畫出外面的線條，之後再畫裡面的線條。

❾ 最後再畫上手指，手臂就完成了。

❿ 畫出因托著下巴而稍微擠壓的臉頰。

⓫ 接下來要畫桌上的咖啡杯。先畫出一個橢圓形，再畫出咖啡杯的輪廓。

 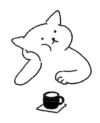

⓬ 將輪廓裡面塗滿，變成一個黑色的
杯子。

⓭ 接著畫出方形的杯墊。

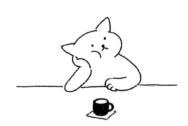 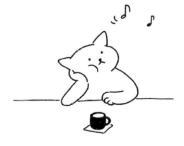

⓮ 畫出長長的線條，用來表現手臂倚
靠的桌子。

⓯ 在上方留白處畫上幾個音符就完成
了！如果畫上「思考框」來取代音符，
就能用來表現陷入沉思中的貓。

難以入睡的
夜晚

可能是因為剛才喝了咖啡，這個夜晚令人
難以入睡。一起來畫枕著手臂、躺著觀看
手機的貓吧？不知牠是否正在追之前想看
的劇，那一副專心的樣子，可能連時間飛
逝都不自知呢！

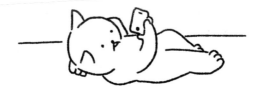

❶ 這次先從圓滾滾的臉部開始畫起。

❷ 耳朵的形狀會隨著貓咪的動作或繪畫的視角而有所不同。只要一上一下畫出面朝同一方向的兩隻耳朵，就能表現出側面。

❸ 完成臉部線條（下巴先不要畫）。

❹ 接著畫背。只要稍微區分一下肩膀和腰部，就能畫出更穩定的型態。

❺ 以簡單的方形來畫出手機。將要握住手機的位置留白。

❻ 以用拇指和食指支撐手機的型態畫出握住手機的手。

❼ 配合先前畫好的肩膀輪廓畫出手臂。

❽ 畫出枕在另一隻手臂上的樣子。

❾ 接下來要畫腿部。同樣畫成單腿稍微彎起的舒適姿勢。

❿ 畫出腳趾和腳掌，身體部位就完成了。

⓫ 接下來將眼睛、鼻子、嘴巴畫在臉中央稍微低一點的位置，彷彿像是在凝視手機的樣子。

⓬ 畫出水平線來表現地板。接著畫上月亮、星星和手機正面的細節就完成了！

小黃瓜
好嚇人

貓咪最害怕的蔬菜是什麼？答案就是小黃瓜。雖然無法理解為什麼牠們在看到小黃瓜之後會嚇成那樣，但很多人猜測可能是因為小黃瓜和貓的天敵 —— 蛇長得很像才會如此。雖然聽起來有點可憐，但對於我們這些旁觀者來說，這樣的反應卻很可愛呢！

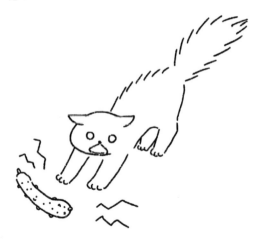

❶ 先畫耳朵。當貓咪生氣或嚇一跳時，耳朵會往兩側放平，變成「飛機耳」。

❷ 畫上圓滾滾的臉龐。

❸ 再畫上就像是伸懶腰一樣，向前伸直的雙腿。

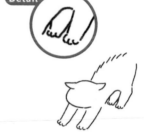

❹ 從頭部向上畫幾條短線，用來表現豎立的毛髮。

❺ 接著畫後腿。如果在相當於人類後腳跟的跗關節畫出一點稜角，看起來就會更像貓的腿了。

❻ 以微彎的曲線來表現腹部，接著畫出另一隻腳。

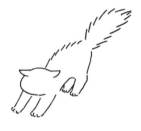 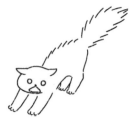 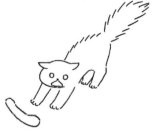

❼ 以相同方式畫出因毛髮豎立而膨大的尾巴。在描繪尾巴的線條時，請多加留意，盡量畫成橢圓狀。

❽ 畫上受到驚嚇的表情。不畫上瞳孔可以用來表現出嚇到失魂落魄的樣子。

❾ 接著要畫小黃瓜。先畫出微彎的橢圓形。

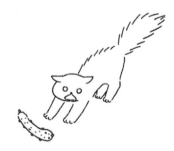

❿ 接著畫出蒂頭和小黃瓜凹凸不平的表面就完成了！

⓫ 在小黃瓜和貓咪之間畫上幾道閃電符號，更能表現出貓咪厭惡的心情。

我 的 手 機
去 哪 了 ？

接下來要畫的是體型較大、毛髮濃密的
貓，也就是像布偶貓或金吉拉這類型的
貓。聽說喜歡引人矚目的貓甚至有時還會
因為忌妒比自己更受注意的事物而將它們
藏起來呢！

❶ 先畫出毛茸茸的頭頂和尖尖的雙耳。

❷ 為了表現出耳朵下方較長的毛髮，由內向外畫出 Z 字形。也可以在最上方加上一劃來當作點綴。

❸ 背部也使用短線來畫出蓬鬆感。

❹ 因為毛髮較長，所以看不見腳。與地面接觸的那一面也使用短線來表現出毛髮感。

❺ 加上區分臀部的線條，就能呈現出稍微回頭看的樣子。

❻ 接著以彷彿是波浪向外拍打的方式畫出毛茸茸的尾巴。

❼ 以相同的型態畫出另一邊的尾巴就完成了。

❽ 接著要畫出一副裝傻著什麼都不知道的神情。先從給人溫順印象的眼睛開始畫起。

❾ 接著畫出鼻子和嘴巴，再加上鬍鬚和耳邊的雜毛，並將眼珠塗黑。

❿ 畫出臀部下的長方形手機。可能是因為僕人成天握著手機而忌妒了吧！

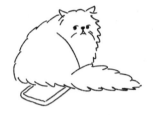 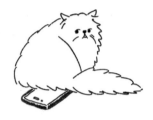 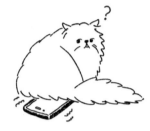

⓫ 畫出手機的框框後將中間塗黑，接著簡單畫出手機上的相機和喇叭。手機邊框不要塗滿，要在上面線條和區分側面的之間留白。

⓬ 在智慧型手機周圍畫上曲線表示震動。在貓咪的臉旁邊畫上問號，以漫畫形式來表現出正在裝傻的樣子。

最喜歡的
玩具

蓬鬆柔軟，又能來回滾動的毛線球是貓咪
最喜歡的玩具。一起來描繪貓咪拿到毛線
球的幸福瞬間吧！

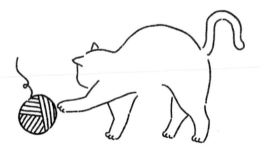

❶ 畫出一隻稍微往旁邊平放的耳朵。

❷ 接著畫微微露出的側面,臉頰請畫得圓潤一些。

❸ 畫出頭部和頸部連接的線條,接著畫出另一隻小小的耳朵。

❹ 畫出圓圓弓起的背,感覺會更加靈巧活潑。

❺ 接著要畫為了抓住某樣東西而伸出的前腳。請在關節處畫出稜角,腿部的輪廓就完成了。

❻ 使用相同的方法畫出撐著身體的另一隻腳，並畫出圓圓的腳趾。

❼ 使用彎曲的曲線畫出圓圓捲起的尾巴，以展現出活躍的感覺。先畫好其中一邊輪廓之後，再維持一定的距離完成另一邊輪廓。

❽ 接著畫出後腿。即使不仔細描繪出關節，也要不時地在線條中加入曲折來做出簡單的分別。一開始將線條分幾次完成會比較容易一點。

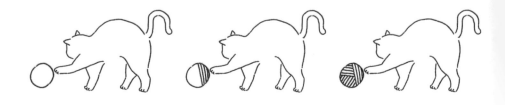

❾ 在向前伸的前腳旁畫
出毛線球。若要一口氣
畫圓會很容易歪掉,因
此請分成兩次畫完。

❿ 在圓內朝著不同方向各畫出幾條線條,以表現纏
繞的毛線。

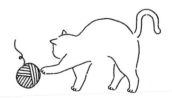

⓫ 再畫出最末端鬆開來的一截毛線就
完成了!

正在伸展的
瑜珈貓

從長覺中醒來的貓總會伸直了身子來伸個
懶腰，這個動作連旁觀的人都會覺得非常
可愛。現在就讓我們來描繪一下胖嘟嘟又
可愛至極的貓吧！

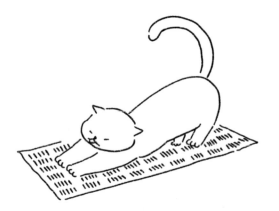

❶ 先畫出耳朵和頭頂的部分。將身體伸直做伸展時，耳朵也會稍微地向後躺。現在就一邊想像著那個樣子，來抓出耳朵的模樣吧。

❷ 畫出半邊圓鼓鼓的臉，並將眼睛、鼻子、嘴巴畫在臉中央下方的位置。先點出一點當作鼻子，接著在下面畫出嘴巴，並使用斜線來表現出緊緊閉上的雙眼。鼻子上方的眼睛請盡可能畫得靠近鼻子一點。

 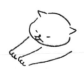 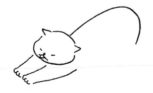

❸ 畫出伸直的前腳。先從下巴中央向前畫線，再畫出圓圓的腳趾。

❹ 盡量以讓兩腳腳尖聚集在同一處的樣子畫出另一隻前腳。若將線條畫得比先前完成的前腳更直一點，看起來就會更加集中。

❺ 大膽地畫出彎曲的曲線來呈現高高翹起的臀部。

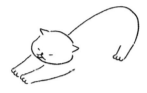 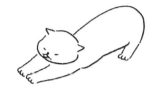 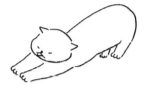

❻ 順著臀部的末端畫出後腳。

❼ 稍微做出區隔來畫出胸部和腹部。

❽ 畫上另一隻後腳。

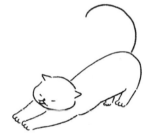 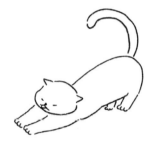

❾ 用曲線勾勒出翹高的尾巴。

❿ 在尾巴末端畫上圓弧，接著與先前畫好的曲線保持一定距離將尾巴完成。

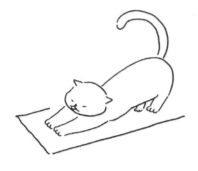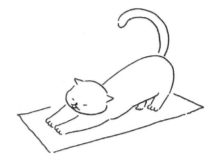

⓫ 接著來畫瑜珈墊吧！順著身體的方向畫出斜斜的四邊形來，不需要將線條畫滿，也可以在中間斷開，做出一點留白。

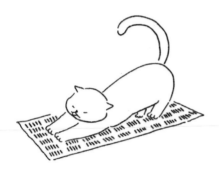

⓬ 在四邊形的內側畫上短線來當作印花，以提高插圖的完成度。

●

在 郊 外
野 餐

來描繪待在寧靜的草坪上度過舒適時光的
貓吧！貓很喜歡獨自思考，據說陷入沉思
的貓常會舔咬指甲來轉換心情。這是一隻
泡了杯熱茶，靜靜聆聽自然之聲來緩解一
天疲勞的帥氣貓。

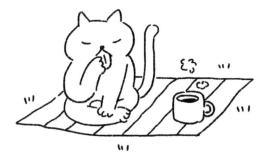

❶ 以和緩的曲線連接兩隻耳朵，畫出頭頂部位。

❷ 在兩耳下方畫上括號形狀的曲線，用來表現圓鼓鼓的臉頰。

❸ 在臉中央畫上一點當作鼻子，並在兩旁加上斜線，用來表現彷彿冥想般輕輕閉上的雙眼。最後在鼻子下方畫上嘴巴。

❹ 在嘴巴下方畫上手。先畫出長長的手臂後，再畫上圓圓的手指。

❺ 在手指後方畫出稍微露出的舌頭，接著在臉和手之間畫出曲線來完成手臂。

❻ 接著畫另一隻手。在臉頰位置稍微留出一點間隔,順著畫上手臂輪廓,接著再畫出手指。

❼ 現在要畫盤腿姿勢。先大致抓出腰部位置作為起點畫出腿部,接著再畫上腳趾。

❽ 內彎的另一隻腳看不太清楚對吧?先用曲線畫出另一側的腰部和大腿。

 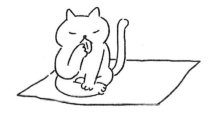

❾ 再畫上挺立的尾巴和內腳的輪廓之後,貓咪就完成了!

❿ 接下來要畫背景。先畫上大大的方形當作野餐墊。

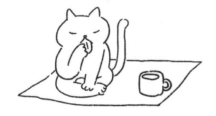 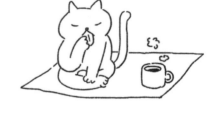

⓫ 在野餐墊其中一角畫上一個馬克杯。

⓬ 將裡面塗黑，並畫上小小的對話框來表現上升的熱氣。

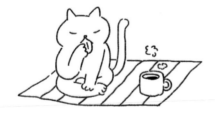 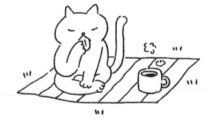

⓭ 在野餐墊上以適當間距畫出直條作為裝飾。

⓮ 最後在野餐墊外側畫上零星的草地就完成了！

彈著琴的
英國短毛貓

這是隻有著胖胖臉頰的英國短毛貓，牠圓圓的雙眼特別可愛。雖然平時較為文靜，但據說牠的興趣是彈琴唱歌，只要一站在鋼琴面前就會難掩興奮呢！

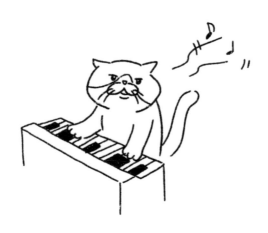

❶ 以和緩的曲線連接兩側的小耳朵來畫出頭頂。英國短毛貓的耳朵比較小一點。

❷ 在兩耳下面畫出胖嘟嘟的臉頰。

❸ 接著要畫亮晶晶的雙眼。只要在內側留下圓圓的留白後塗黑，就能呈現出閃閃發亮的眼珠。

❹ 畫上圓圓的鼻子。接著若將鼻吻畫成像紳士鬍的形狀會更加可愛！

❺ 以短短的曲線來畫出正在哼著歌的嘴巴。

❻ 在臉上畫出毛色花紋和鬍鬚。也可以省略花紋不畫或畫在其他位置。

❼ 畫出雙臂。

❽ 接著要畫鋼琴。在雙手下方斜斜畫出長方形來當作鍵盤。

❾ 在長方形內側以固定間隔畫上直線。

❿ 在直線上方畫上短短的長方形後塗黑，當作黑鍵。

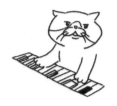 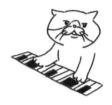

⓫ 以適當間距再畫出幾個黑鍵並塗黑。

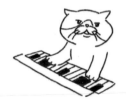 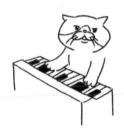 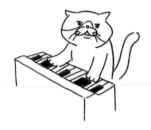

⓬ 在鍵盤周圍增加幾筆線條,完成鋼琴琴身。　　**⓭** 畫上背部和尾巴。

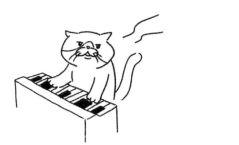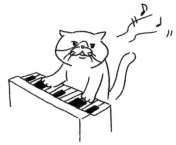

❹ 在臉旁畫上兩條波浪曲線，並在上面加上音符和短線等，表現出愉快的歌聲就完成了！

海邊的
貓咪

想像在炎炎夏日裡，去海邊玩樂的貓咪的
一天。牠正在躺在那裡曬太陽，享受著難
得的閒暇時光呢！現在讓我們想像著夏天
的大海，描繪看看海邊的貓咪吧！

❶ 躺著的樣子要從臉部開始畫，才會比較容易定型。先畫出其中一側圓鼓鼓的臉頰後，再接著畫上耳朵和頭頂。

❷ 畫上另一側耳朵和臉頰。可以將紙張轉向自己較順手的方向畫。

❸ 接著畫上手臂。請在肘部附近稍微彎曲。

❹ 畫上手指。從較靠近臉部的內側手指開始畫起會比較輕鬆。

❺ 以相同的方式畫出另一隻手臂，接著畫上圓圓的手指。

❻ 將眼睛、鼻子、嘴巴盡量偏重於臉的下半部，畫成正在睡覺的樣子，並在手掌畫上肉球。

❼ 勾勒出身體渾圓的輪廓，並畫出腿部。為區分腳踝，請在腳踝部分稍微向內彎折。如果一筆不好畫，就請分成兩次畫完。

❽ 接著畫上腳掌，並畫出另一側的腿。請想像腿部完全不施力，癱軟放鬆的樣子。

❾ 再畫上身體的輪廓，貓咪就完成了！

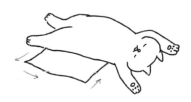

❿ 接著來畫地墊吧！因為這個角度有點陌生，可能會不小心畫不好。注意要維持邊角的角度和方向一致，慢慢描繪就可以了。

⓫ 畫出地墊剩下的輪廓。比起過於端正的線條，稍微有點彎曲的線條畫起來會更加自然。

⓬ 在地墊畫上橫條紋裝飾。請與輪廓線保持平行，並以固定間隔描繪。向後看時，越後面的條紋之間的距離會越來越小。接著在上方畫上太陽。

❸ 如果想再增加一點亮點，就讓貓戴上太陽眼鏡吧！最後再將太陽眼鏡和地墊上的條紋塗黑就完成了！

美 味 的
泡 麵

以逗趣的方式呈現正在吃泡麵的貓咪，讓人彷彿像是聽到了「呼嚕呼嚕呼嚕」的吸麵聲一般。這張插圖的重點在於要呈現出熱騰騰的湯和彎彎曲曲的麵條。

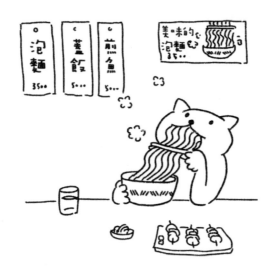

❶ 畫出兩個用來表現尖尖耳朵的小山峰。

❷ 接著在兩耳前面畫出曲線,再畫上胖嘟嘟的兩側臉頰。接下來要畫張大嘴,頭向後仰的姿勢。

❸ 在臉中央偏上的地方點三個點,用來當作眼睛和鼻子。

❹ 畫出張大的嘴巴,接著在下方畫出一根長長的筷子。

❺ 接著要畫麵條。請畫出彷彿要塞滿嘴巴一樣,彎彎曲曲並排的曲線。

❻ 在麵條下方畫上碗。請把要畫扶碗的手的地方留白。

❼ 在碗的留白處畫上圓圓的手指，將手完成。

❽ 畫出握住筷子的手和手臂。

❾ 在插圖下方加上橫線表示桌子。接著畫出麵條後方露出的筷子和碗口部分，並畫出碗上的花紋。接著畫出上升的熱氣。

❿ 自由畫出背景。可在桌上加上其他的食物、杯子，或在後方畫上菜單也很棒。

今天過得如何呢？

是個事事不如意，
辛苦難熬一天嗎？

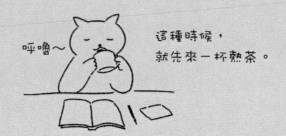

呼嚕～

這種時候，
就先來一杯熱茶。

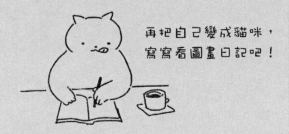

再把自己變成貓咪，
寫寫看圖畫日記吧！

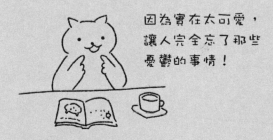

因為實在太可愛，
讓人完全忘了那些
憂鬱的事情！

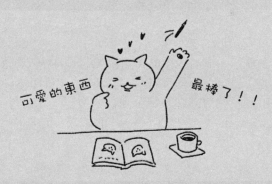

可愛的東西　　　最棒了！！

· 來畫狗吧！·

🐶 狗和貓的差異點

狗和貓都是依靠四隻腳行走的動物，所以基本骨架
相似。但狗的特徵是鼻吻會比貓的再長一點、耳朵
較寬、下巴較圓、個性活潑也較為親人。另外，根
據犬種不同，長相也非常多樣，我們在此只會稍微
瞭解一下貓和狗的普遍性差異。

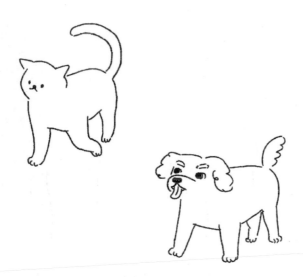

貓的臉比身體小，眼睛、鼻子、嘴巴都聚集在臉的前側。反之，狗的鼻子和嘴巴周圍（鼻吻）較長，嘴巴大小也較大。還有，和眼珠較大、難以看見眼白的貓相比，狗的眼白較為明顯，偶爾也會做出滑稽的表情。另外，除了臉部之外，兩者在身體構造上也有所不同。貓的身體柔軟，被人抱起就會垂下，而狗的身體則是佈滿了結實的肌肉。牠們尾巴的長度自然也不一樣。

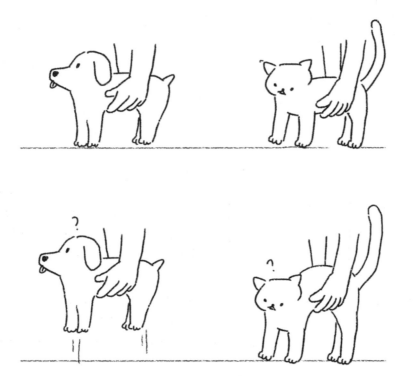

各種犬種
不同的臉龐

就如擁有各種不同犬種一般，狗兒的臉龐也充滿了
個性。現在就讓我們用幾個特徵性的要素來描繪出
一眼就能看出犬種的狗吧！

巴哥犬｜清澈的
雙眼和寬臉是亮
點。

雪納瑞犬｜濃密
的鬍鬚、眉毛和
折耳是重要特
徵。

可卡犬｜乖巧的
眼神和帥氣的波
浪長耳深具魅
力。

柴犬｜胖嘟嘟的
嘴邊肉和濃眉是
亮點。

跟著畫畫看

 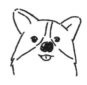

貴賓犬｜有著一頭閃亮捲髮的孩子。根據美容的方式可呈現出各種不同的面貌。

西施犬｜大大的眼睛和毛髮亮麗的耳朵是重點。

比熊犬｜圓滾滾又蓬鬆的毛髮非常可愛。

威爾斯柯基犬｜擁有短腿、大頭、鹿一樣的耳朵和帥氣的臀部。

跟著畫畫看

●

享受著溫泉的
柴犬

這是擁有麻糬般的嘴邊肉、胖嘟嘟的身
體、笑眼撒嬌指數滿分的人氣柴犬。故鄉
在日本的柴犬一副好像非常享受溫泉的樣
子。

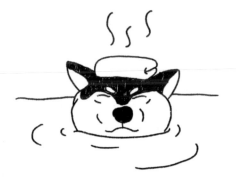

Detail

❶ 先從放在頭頂上的毛巾開始畫起。

❷ 接著以柔和的線條，有如在畫圓角長方形般地將毛巾完成。別忘了要將摺疊的部分表現出來。

❸ 在毛巾下方畫上胖嘟嘟的臉頰。

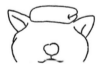

❹ 畫出比貓咪稍微更大一點、尖尖立起的耳朵。

❺ 兩邊各加入一條線，表示耳朵折起的部分。接著畫上鼻子和嘴巴。因為柴犬總是笑臉迎人，所以在描繪時，要將嘴角上揚。

❻ 畫出輕輕閉上的雙眼和柴犬的正字標記──眉毛。

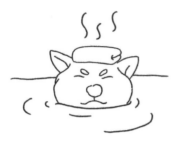 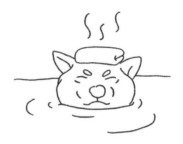

❼ 在臉部後方畫上水平線，並在兩頰
下方畫出一條微彎曲線。接著以此為
中心，以向外快擴散的方式畫出長短
不一的曲線來呈現水波。最後在毛巾
上方畫出上升的熱氣。

❽ 在眼睛下方和鼻子兩側畫上小皺
紋。

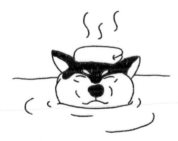

❾ 將鼻子和頭上的毛色塗黑後就完成
了！聽說柴犬頭頂的毛色一般會比較
深。

我 不 想
散 步 ！

柴犬是聰明伶俐、獨立自主、思緒清晰、
表情豐富的狗。我們也因此可常見到柴犬
許多可愛逗趣的照片。胖嘟嘟的嘴邊肉感
覺都已經要被拉繩給擠了出來，卻還是用
盡全身力氣拼命抵抗。柴犬死都不肯去散
步的樣子，光憑想像都可愛呢。

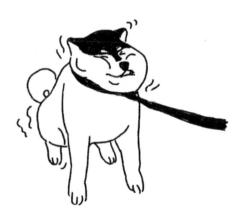

❶ 將兩耳畫得稍微方向不一。

❷ 以被拉繩擠到稍微扁掉的型態描繪出臉部輪廓。

❸ 接下來要描繪奮力抵抗的姿勢。先畫出背部。

❹ 畫上前腿。在畫的同時請一邊抓出大腿和腳踝的位置。畫上腳趾，腿就完成了。若將雙腿稍微畫成外八，會給人一種奮力抵抗的感覺。

❺ 描繪出胸部輪廓後，畫上後腿。

❻ 畫上捲成一團的尾巴和另一隻後腳。

❼ 畫出因用力而緊閉的雙眼、鼻子和嘴巴。

❽ 畫出被拉繩壓迫到的嘴邊肉和下巴肉，還有下嘴唇上方稍微露出的犬齒。

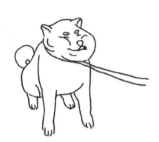 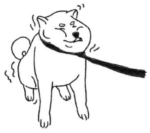 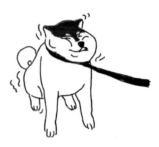

❾ 抓出眉毛的位置並在耳朵畫線。接著畫出前方緊握的拉繩。

❿ 將拉繩和鼻子塗黑，並在身體四周畫上彎彎曲曲的線呈現出不停抖動的樣子。

⓫ 將頭頂毛色較深的部位畫出輪廓線或塗色後就完成了！

寂寞秋日的
比熊犬

被濃密毛髮覆蓋全身，看起來就像一團圓圓棉花糖的比熊犬，力氣比馬爾濟斯犬或貴賓犬更大，鼻子也大於雙眼。現在就讓我們來看看該如何呈現出這身蓬鬆的毛髮，一起描繪陷入沉思中的秋日比熊犬吧！

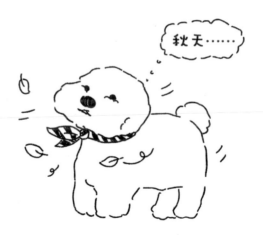

❶ 為了呈現出蓬鬆的毛髮，將彎曲的線條分段畫出臉部。

❷ 為了呈現出隨風飄逸的毛髮，將單側臉頰畫得蓬鬆一點，也可以畫得更圓一些。

❸ 畫上圓圓的大鼻子和微張的小嘴，並畫出鼻子周邊遮住眼睛下方的毛髮。

❹ 畫上從毛縫中露出的小眼睛。

❺ 畫出被濃密毛髮蓋住的耳朵。因為風是從後方吹過來的，所以耳朵末端會朝向前方。

❻ 領巾也要考慮到風向，所以將蝴蝶結畫成向前飛舞的樣子。

❼ 使用和❶相同的方法，畫出毛茸茸的腿部和身體。

❽ 再畫上圓滾滾的尾巴。

❾ 將領巾加上條紋，並在比熊犬四周畫上落葉和短線來表現風吹的情境。

❿ 如果在對話框裡加上適合的台詞，就能畫出更有趣的插圖！

●

動 次 動 次 ！
愛 跳 舞 的 瑪 爾 濟 斯

擁有一雙閃亮眼睛的瑪爾濟斯犬個性開朗
又愛撒嬌，因而深受人們喜愛。彷彿好像
能聽見牠活潑地到處奔跳的腳步聲呢！現
在讓我們一起來描繪開心跳著舞的瑪爾濟
斯吧！

a • a

❶ 以小寫 a 的樣子畫出明亮的眼睛，這種眼型適合用來呈現乖巧的形象。

❷ 不要將眼球全部塗黑，稍微留下一點留白來呈現出閃閃發亮的眼神。在左側畫上一個圓圓的鼻子。

❸ 在鼻子周圍畫出濃密毛髮。畫法就像畫比熊犬一樣，手不要出力，並分段以彎曲線條描繪。

❹ 以相同的方式畫出頭和耳朵。在歡樂的舞姿中，將一隻耳朵翹起。

❺ 接下來要描繪出雙腳站立的樣子。將兩隻手臂畫成正在跳舞的樣子。同樣要表現出毛茸茸的手臂輪廓。

❻ 接著畫出毛茸茸的腹部、雙腿、腳趾和圓圓的尾巴就完成了。如果平時就能
觀察各種舞蹈動作並研究姿勢，就能畫出更加有趣的造型。

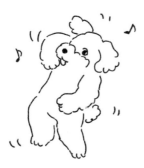

❼ 畫上開心伸出的舌頭及用來呈現出
動感的短線和音符，插圖就完成了！

呀呼！
快遞來了！

散步是狗兒最喜歡的活動。現在就來描繪呼吸著新鮮空氣、興奮追逐飛躍棒球的瑪爾濟斯犬吧！這個動作又稱為是「快遞來了」。不覺得我們收到快遞時的樣子看起來就和牠一樣興奮嗎？

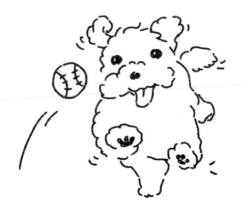

❶ 先從小巧的鼻子開始畫起。先畫出一個小圓,再將裡面塗黑。如果能稍微留下一點留白,就能做出閃爍的效果。

❷ 在鼻子周圍畫上捲捲的毛髮。

❸ 畫出圓圓的眼睛,接著朝同一方向稍微下一點留白,再將眼睛塗黑。

❹ 以彎曲的線條畫出頭部。

❺ 以相同的方式畫出飛起來的耳朵。可以將其中一邊畫成稍微折耳的模樣。

❻ 畫出毛茸茸的腿和圓滾滾的腳。

❼ 畫出腳底軟軟的肉球並塗黑。

❽ 在稍微下面一點的位置畫出另一隻腳。

❾ 完成前腿後，畫出稍微露出的臀部線條、後腿和毛茸茸的尾巴。這是蹦蹦跳跳、開心奔跑的樣子。

❿ 畫上接觸地面的另一隻後腿。　⓫ 畫上開心伸出的舌頭。

⓬ 配合馬爾濟斯犬的眼睛高度畫上棒球。最後加上能夠呈現出棒球和狗兒靈敏動作的線條後就完成了!

你好，我是雪納瑞。
我是棒球選手喔！

下折的小巧耳朵、濃密的鬍鬚和眉毛、魅
力四射的雪納瑞犬非常開朗活潑。現在就
一起試著將喜歡運動的雪納瑞犬化身成為
棒球選手吧！

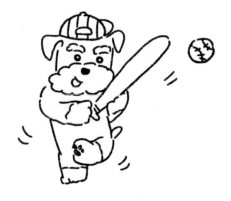

❶ 現在要畫棒球帽。先畫出一個半圓。

❷ 先畫出帽頂扣和洞口,接著畫上條紋,最後在後方畫上帽簷就好了。反戴的帽子感覺很適合調皮鬼雪納瑞呢!

❸ 畫出下折的兩耳,並在下方畫出臉的輪廓。

❹ 畫上雪納瑞犬的正字標記—— 毛茸茸的鬍鬚。

❺ 以相同方法畫出眉毛，並在鬍鬚上半部畫出鼻子並塗黑。

❻ 畫出圓圓的眼睛和帶笑的嘴巴。若將嘴巴往旁邊斜畫，感覺也很俏皮。

❼ 接著畫上手臂。雪納瑞犬手腳末端的毛色通常較亮，所以這裡加上分界線。

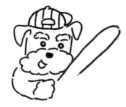 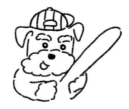 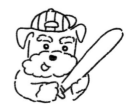

❽ 畫出長長的球棒。

❾ 畫出握住球棒的另一隻手和球棒手把就完成了。

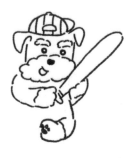
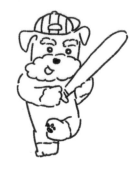

❿ 畫出抬高的那隻腿，並和手臂一樣 加入毛色的分界線。別忘了畫上腳底 的肉球並塗黑。

⓫ 畫出踩在地面上另一隻腿。

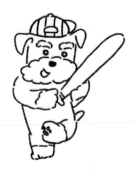
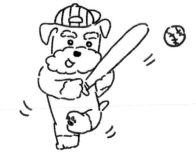

⓬ 畫上稍微露出的尾巴和棒球。最後在旁邊加入用來呈現動作的線條後就完成 了！

愛吃披薩的
博美犬

知道自己非常漂亮迷人的聰明撒嬌鬼 ——
博美犬蓬鬆的毛髮和歪頭做出的表情真的
超級可愛。只要看著這樣的表情，根本就
讓人難以狠下心來吧？說不定還會掏錢買
一大片披薩送牠呢！

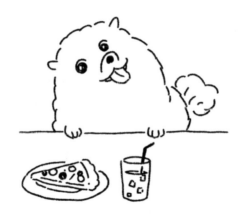

❶ 畫出眼睛和鼻子。因為頭歪向一旁，所以眼睛要以斜線定位。

❷ 稍微留下一點留白並將眼珠塗黑後，畫出鼻樑和嘴巴。博美犬的笑臉是牠的魅力所在，所以請將嘴角畫成稍微上揚的樣子。

❸ 畫出輕輕伸出的舌頭，並完成嘴巴。

❹ 以連續的短曲線畫出被濃密毛髮覆蓋的臉部和身體輪廓。

❺ 畫出藏於毛髮之間的小耳朵和小巧的雙腳。

❻ 在前腳後方畫上桌子，並畫出濃密的尾巴，博美犬就完成了！

❼ 接下來要畫披薩。先畫出扇形的麵團,接著在邊緣畫上細節。

 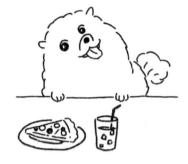

❽ 在裡面畫上幾個圓,用來表現美式 臘腸和橄欖等食材。

❾ 畫出盤子和可樂,插圖就完成了!

●

手 拿 棉 花 糖
兜 風 去

說到擁有一頭捲毛的狗，第一個出現在腦
中的就是貴賓犬吧？因為有著一身鬆軟的
毛髮而更加可愛。讓我們來描繪一下手上
拿著酷似本尊的棉花糖的貴賓犬吧！

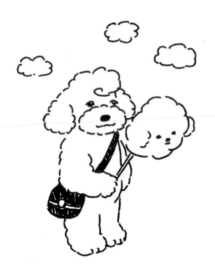

❶ 將短小的曲線連接成橢圓，畫出鼻子和嘴巴周邊的蓬鬆毛髮。

❷ 在內側畫上鼻子和嘴巴，嘴角稍微上揚。

❸ 將眼睛畫成稍微有點下垂的眼神。

 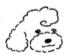 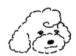

❹ 將眼珠稍微塗黑，並畫上毛茸茸的耳朵。

❺ 在頭頂畫上有如雲朵般的濃密毛髮。

❻ 畫上另一隻耳朵。

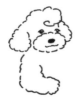 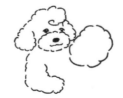

❼ 以相同方法畫出毛茸茸的手臂。

❽ 以和毛髮差不多的畫法畫出棉花糖，但要畫得更稀疏一點。

❾ 在貴賓犬的手和棉花糖之間加上棒子。不知為何讓人很想替棉花糖加上耳朵、眼睛、鼻子和嘴巴呢！

❿ 畫出結實的腿部和身體的輪廓。

⓫ 將下腹畫得稍微突起，並畫上另一邊的手臂和腿。

⓬ 畫上斜背包後將背包塗黑。為了區分形狀，請勿將鈕扣塗黑，並在包包中間那條線保留一定距離的留白。

⓭ 在頭頂上方畫出像貴賓犬一般的雲朵就完成了！

主人，
我們去散步嘛

黃金獵犬的體型雖然龐大，卻非常溫馴體貼，因而被稱為「天使犬」。非常好動的黃金獵犬最喜歡外出了！現在就來描繪親自銜著牽繩來等待主人，天真可愛的黃金獵犬吧！

❶ 先畫出黑黑的
鼻子。

❷ 畫出微笑的上
揚嘴角。

❸ 接著畫出嘴裡
銜著的牽繩。先
畫出兩端收窄的
線條。

❹ 接下來要呈現
出的是摺起來的
牽繩。請接著先
前畫好的線條繼
續畫出繩子。

❺ 畫出在嘴外長
長下垂的繩子。

❻ 畫出摺疊繩子
的另一側末端和
手把。

❼ 在牽繩上畫點
作為裝飾。

❽ 畫出眼尾下垂
的眼睛，這樣天
使般善良的眼神
就完成了！

 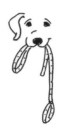

❾ 將眼珠塗黑，在眼睛上方增加一點小細紋，並稍微畫出一點鼻樑。

❿ 畫出彷彿在飄舞般的大耳。這是長長的耳朵垂下的樣子。

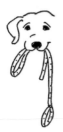 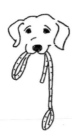 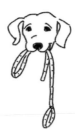

⓫ 畫出頭頂和另一側耳朵。

⓬ 畫出臉部線條以及微張的嘴巴。

⓭ 先畫一條腿。靠近腹部的毛通常比較長，因此請向外斷斷續續畫出線條。

⓮ 畫出兩側內八站的圓圓腳趾。

⓯ 將另一條腿和腹部也畫成毛茸茸的樣子。

⓰ 接著畫出坐下的背部和後腿。彎坐的後腿稍微向外張開。

❶❼ 畫出腳趾和臀部的線
條。

❶❽ 畫出毛茸茸的尾巴。

❶❾ 在尾巴兩側稍微畫出
一點尾巴輪廓，並加入
能夠表現動感的線條，
就能呈現出用力搖晃的
尾巴。最後再加上幾顆
愛心做為可愛的點綴。

去上學的
小巴哥

這是擁有寶石般的眼眸和滿臉皺紋，可愛迷人的巴哥犬。尤其巴哥犬寶寶更是可愛到了極點！現在一起來描繪看看背著書包、手拿氣球，搖搖晃晃上學去的小小巴哥犬吧！

❶ 以小寫字母 a 的樣子畫出眼睛，並將裡面塗黑。眼珠要畫得比其他狗更大一點，並盡量在光線反射過來的同一個位置上留白。

❷ 在眉間加上縱向的皺紋，並在左右兩側畫出寬寬的鼻樑。

❸ 接下來要畫巴哥犬的魅力重點 ── 充滿皺紋又鬆弛的臉部肌膚，看起來就像是小鬍子一樣。

❹ 畫上嘴巴。

❺ 畫出寬下巴的臉部線條。

❻ 畫出向兩側垂下的耳朵，末端要畫成尖尖的。

❼ 接著從帽檐開始畫起，請表現出稍微彎曲的樣子。

❽ 畫出帽子圓圓的上半部。

❾ 在裡面加上線條，再畫上帽頂扣，並畫出另一側臉頰。

❿ 在眼睛上方各加上一些皺紋，並畫出手臂。

⓫ 畫出書包肩帶和握住
肩帶的手。

⓬ 以相同方式畫出另一側手臂、肩帶和後面稍微露
出的書包。

⓭ 畫出奮力向前邁步的一隻腳和腿部輪廓,還有通
常被稱為「肉球」的肉墊。

⓮ 以圓滑的線條畫出另
一腳膝蓋。

⓯ 畫上另一隻腿,接著再畫出被書包
遮住的尾巴。

⓰ 接著要讓小巴哥犬的一手拿著氣
球。

⓱ 在氣球內畫上圖案,並將耳朵和鼻
子周圍塗黑。請和已經塗黑的鼻子稍
微保留一點距離再塗,以區分形狀。

圓屁屁的
威爾斯柯基三兄弟

因短短的腿、胖胖的身體、大大的耳朵而
充滿魅力的威爾斯柯基犬。接下來就來描
繪看看只要懶懶躺著不動,看起來就像年
糕條一樣的威爾斯柯基寶寶可愛的模樣
吧!一次要畫三隻喔,請慢慢跟著畫吧!

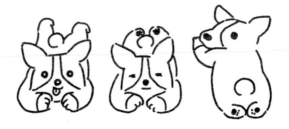

❶ 畫出包含兩側耳朵的上半部頭部，並畫出像鹿耳一樣大大的耳朵。

❷ 畫出兩側臉頰，再畫出毛色的分界線。威爾斯柯基犬的鼻子和嘴巴周圍等下半部臉的毛是白色的。以眼睛為中心到耳朵的毛則是褐色的。

❸ 畫出可能是因為睏了而半閉的雙眼、鼻子和嘴巴。

❹ 將肩膀的位置畫在脖子以上，就能呈現出趴下的樣子。在臉部旁邊畫上肩膀和手臂。

❺ 以相同方式畫出另一隻手臂，並畫出有如穿上白襪般的威爾斯柯基犬毛色分界線。

❻ 在頭部上方畫上圓圓的尾巴和雙腳，並加上身體的輪廓。

❼ 將腳底的肉球塗黑，第一隻就完成了！

❽ 接著要畫牠的兄弟。以相同的方式畫出臉龐。

❾ 一樣畫出毛色分界線。這次來畫畫看做出淘氣表情的威爾斯柯基犬吧！

❿ 在臉部下方畫上兩隻手臂。

⓫ 畫出身體、尾巴和手部的毛色分界線。

⓬ 畫出像在開玩笑般伸直的後腳和下巴。

⓭ 第三隻小狗是反趴的樣子。在其他
兄弟腳部高度的位置畫出側臉。先畫
上嘴巴和鼻子。

⓮ 一樣畫出如鹿耳般的大耳。

⓯ 畫出毛色分界線和一隻眼睛。

⓰ 畫出像是稍微遮住臉龐般的肩線，
就呈現出向後看的感覺。接著畫出向
上伸直的一隻手臂。

⑰ 畫出胖嘟嘟的身體和可愛的小腳。
記得在手部加上毛色分界線。

⑱ 以相同方式畫出另一邊的身體和
腳。

⑲ 最後畫上圓圓的尾巴和腳底的肉球
就完成了！

我做了一個超棒的夢！

．
來
畫
熊
吧
！
．

創作熊的卡通人物

使用兩隻腳走路也能走得不錯的熊與人類的身體比例差不多，因此是最適合用來擬人化的動物。此外，只要強調身體上不同部分的特徵，就能畫出感覺不同的熊。事實上，受到眾人喜愛的這些卡通人物熊雖然都是以平凡的熊來當模特兒，但彼此之間卻又擁有非常強烈個性和特質。

毛髮濃密蓬鬆的熊，看起來像是要準備冬眠的樣子。

如果把鼻子畫大一點，給人的印象就會更加純真善良。

如果將圓圓的下巴畫得更大一點，看起來會更像熊玩偶，也會帶有一點詼諧感。

跟著畫畫看

熊最具有特徵性的身體部位就是圓圓的臉和耳朵。為了表現出像小狗一樣長長突出的鼻子和嘴，可以以鼻子為中心在外畫上圓圓的一圈，這也是最簡單的畫熊方法。和臉部相比，相對較小的眼睛帶給人一股純真感，也能營造出寧靜的氛圍。另外，不管是強調濃密的毛髮也好，或是要畫臉比其他熊小的北極熊、只有眼睛和耳朵是黑色的貓熊等這些具有明顯特徵的熊都好，只要經常透過照片觀察各種熊的外型，就能畫出屬於自己的可愛熊！

擁有可愛小耳朵的北極熊。

胸口有特殊白斑的亞洲黑熊。

只要將眼睛和耳朵塗黑，就能畫出貓熊。

跟著畫畫看

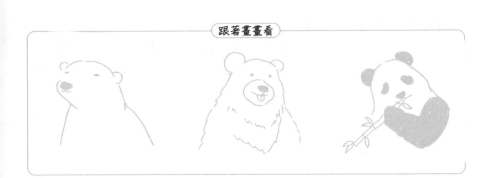

🐻 表達各種情感

動物的臉部肌肉沒有人類發達，因此表情並不多，
所以經常會使用人類的臉部表情來表達動物的情
感。在插圖中加入了輔助要素，就能更加強調情境
和感受。看著漫畫或表情符號等表達感受的插圖進
行研究，也是很好的方法。

平靜｜日常的熊臉。用圓圓的眼睛和
微笑的嘴角來表現出平靜的感覺。

驚嚇｜瞪大的雙眼和張大的嘴巴。為
了強調驚嚇的感覺，可以不畫出眼珠
或在頭上加上線條。

害怕｜下垂的眉毛和縮成一團的身
體。在身體周圍加上曲線就能表現出
不停發抖的樣子。

憤怒｜若將眉毛和眼神往上畫，就能
營造出凶狠的感覺。畫出放大的身體
或加入虎牙也是不錯的辦法。

傷心｜下垂的眉毛、閉著的眼睛和流下的眼淚是亮點。也可以使用從水滴狀到瀑布般波浪狀等不同眼淚的量來表現出悲傷程度。

幸福｜泛紅的臉頰和上揚的嘴角。可以再加上輔助用的小花或閃爍標誌。

失望｜從眉毛、嘴角、耳朵到肩膀全都要下垂，還得加上嘆氣才行。

喜愛｜愛心眼睛和嘟出的嘴巴。齊握的雙手看起來也非常有趣。

疲憊（睡覺）｜在鼻子畫上泡泡，再加上「Z」字，就能簡單呈現出漫畫感。

無言｜畫出兩個點來表現眼睛，並且不要畫出嘴巴，以表現出無言的樣子。後面還可以加上烏鴉飛過等漫畫技法。

得到週一症候群的
北極熊

有看過像是滑倒般貼在冰上緩慢行走的北極熊嗎？真不知道牠是為了要擦身體，還是覺得好玩才這麼做的，不過那副天真的樣子還真是可愛。那副懶洋洋、什麼都不想做的樣子，看起來就像是週一早晨的我們呢！

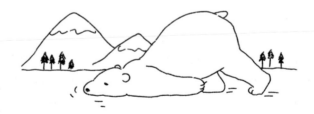

❶ 畫出下巴平貼在地面
上的側臉。臉型要比其
他熊還小，鼻吻也較長。

❷ 畫出眼睛、鼻子、又
小又圓的耳朵。耳朵跟
臉部之間的距離會比貓
和狗的再遠一點。

❸ 畫出盡力抬高的臀
部。在描繪線條時，要
稍微區分出肩膀，並從
背部一路往上畫到臀
部，最後在臀部的地方
往下畫。

❹ 在臉後面畫出癱軟在地面上的手
臂。

❺ 畫上手指後，再畫出腹部和腿。

❻ 接下來要描繪用腳推著冰面爬行的樣子。畫出用腳趾抵著冰面、稍微抬高腳底的一條腿。

❼ 畫出稍微露出的另一條腿和短短的尾巴，北極熊就完成了！

 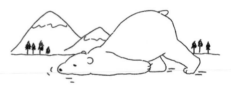

❽ 接著來裝飾一下背景吧！先畫出地平線。

❾ 畫出遠處積著雪的山和樹木做最後裝飾，並在北極熊臉和腳周圍加上幾條用來表現動作的短線。

如果北極
降下初雪

在散步途中如果遇到初雪，應該會讓人感到莫名悸動吧？現在就來描繪踮起腳尖，靜靜摸著雪的北極熊吧！戴著毛帽和圍巾的北極熊看起來會更加可愛喔。

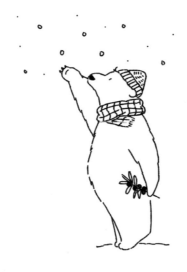

❶ 從側臉的輪廓開始畫。因為要畫的是抬著頭的樣子，所以鼻子要朝上。

❷ 畫出鼻子、眼睛和圓圓的耳朵，接著畫出下巴和頸部的輪廓。

❸ 畫上毛帽。前面幾根露出的瀏海是魅力亮點。請將帽子的上半部畫成越偏向末端越窄的樣子，並在帽沿加上直條紋來呈現出針織的質感。

❹ 畫上溫暖纏繞的圍巾，並畫出末端的鬚鬚。

❺ 為了呈現出毛茸茸的感覺，請分次以短線畫出大大的腹部和腿部輪廓。

❻ 畫出抬著後腳跟的
腿。

❼ 接著畫出手臂。雖然手臂非常粗壯，但越靠近手
的地方請畫細一點，並將另一隻手畫成伸向空中的
模樣。

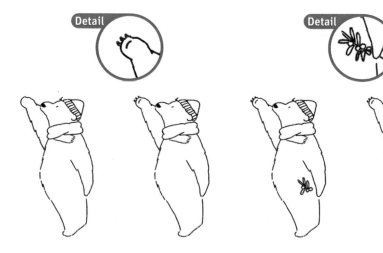

❽ 將另一隻手臂一樣畫成毛茸茸的樣
子。在張開的掌心畫上一條紋路，並
畫出尖銳的指甲。

❾ 讓放下的那隻手握著散步途中折下
的樹枝。

Detail

❿ 畫出稍微露出的另一隻腳和一點點地面。

⓫ 將降下的雪畫成圓形，在空隙間畫上點點，並在圍巾畫上花紋。

⓬ 圍巾上的花紋完成後，在毛帽的上半部畫上細密短線以呈現出毛線質感。最後將樹枝上的果實塗黑就完成了！

●

今日
手沖咖啡

試著用動物描繪出記憶中的人物或情境
吧！若想要畫出更有趣的動物插圖，這可
是非常有用的辦法。可以試著觀察並記錄
下來那些巧遇或擦肩而過的人的樣子。現
在就用熊來描繪看看今天造訪的咖啡店裡
的咖啡師吧？沉默寡言又認真沖泡著咖啡
的模樣，真的和熊的形象很搭呢！

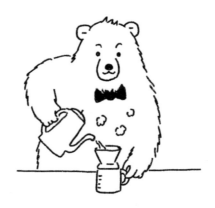

❶ 畫出緊閉著嘴巴，認真又專注的表情。

❷ 畫出頭頂上蓬鬆的毛髮，並以 U 形包住鼻子和嘴巴，用來表現突出的鼻吻。

❸ 一樣以毛茸茸的線條畫完臉部後，再畫上小小的耳朵。

❹ 畫出握著水壺的那隻手臂，肩線要畫得比頸線高一點。等等要在臉部下方畫上蝴蝶結，請先在蝴蝶結上方畫出突出的毛髮等細節。

❺ 畫出手指，接著畫上蝴蝶結。

❻ 畫出水壺的手把和握住手把的手，並畫出另一隻手臂的輪廓。

 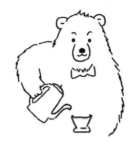 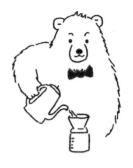

❼ 畫出水壺的壺身。

❽ 畫好壺蓋和壺嘴後，畫出咖啡濾杯。請不要畫出濾杯上方的線條。

❾ 將蝴蝶結塗黑，接著畫出沖入的水和咖啡壺。

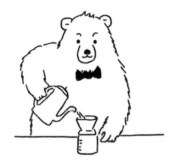 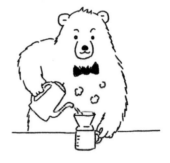

❿ 畫上另一隻手，並在咖啡壺後方畫出一條直線以用來表垷桌面，接著畫出身體的輪廓。

⓫ 最後畫出咖啡壺的手把和上升的熱氣就完成了！

放暑假的
熊寶寶

只要使用非常細微的法則，就能畫出大人和小孩的區別。小孩的臉形額頭較寬、下巴較短，有著一雙大眼和胖嘟嘟的臉頰，不管是人類或是動物都是一樣。只要運用這個法則，就能畫出各種不同年齡層的動物。現在就來描繪看看一臉天真、開心地玩著水的熊寶寶吧！

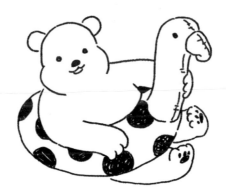

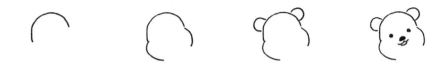

❶ 畫出圓圓的頭部。

❷ 畫出圓圓的臉頰，以特別強調出可愛的樣子。

❸ 畫出圓圓的耳朵、眼睛、鼻子和笑著的嘴巴。眼睛、鼻子、嘴巴之間的距離越近看起來年紀越小。反之，當距離越遠看起來就越像大人。

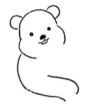

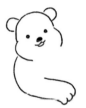

❹ 畫出胖胖的手臂和圓圓的手指，這是將手臂輕放在泳圈上的樣子。

❺ 接著來畫紅鶴造型的泳圈。先畫出紅鶴的頸部、頭部和鳥喙。因為這是泳圈，所以必須畫出圓胖滑順的線條才行。

❻ 在鳥喙下方接著畫出頸部，並在中間畫上抓著泳圈的手指。

❼ 畫出另一隻手臂。在紅鶴頸部下方加上一條曲線以和圓形的泳圈本體做出區隔。

❽ 畫出泳圈底部等所需的線條。

❾ 畫出漂浮在泳圈外的腳。　　　❿ 畫出另一隻腳，並畫上腳底的肉球。

⓫ 畫上紅鶴的眼睛和泳圈上的皺褶，最後在泳圈本體畫上圓點花紋就完成了！

沉默熊的
興趣

住在深深叢林裡的熊有什麼興趣呢？現在
就來試著描繪擁有一身濃密毛髮，神似玩
偶的森林小熊在一天之中最喜歡的時光。
先在腦海中構思出整體造型，再試著用短
短曲線來描繪小熊毛茸茸的輪廓吧！

❶ 畫上緊閉的嘴巴來表現沉默的表情。

❷ 接著要畫出像熊玩偶一樣，全身毛茸茸的熊。先以短線畫出臉部，再畫上略為突出的鼻樑。

❸ 以相同的方式畫出圓圓的耳朵和手臂輪廓。

❹ 將另一隻手臂畫成輕輕托住下巴的樣子。

❺ 這隻熊的興趣是閱讀。請將翻開的書的封面畫成菱形。

❻ 抓出握著書的手的位置。

❼ 畫上書背、封面和書頁。只要以線條簡單表現出每一頁書頁的上緣就好。

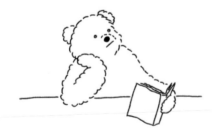

❽ 在熊的手肘後方畫出直線，用來呈現桌子。

❾ 接著要畫放在桌上的蜂蜜罐。先畫出低又寬的圓柱狀，並把稍後要畫上湯匙和流出蜂蜜的地方留白不要畫。

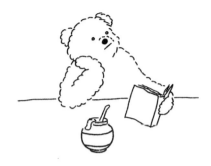

⑩ 在留白處畫上湯匙柄和流出的蜂蜜。

⑪ 以圓形畫出蜂蜜罐的罐身,並將標籤和罐底的跟部也畫出來。

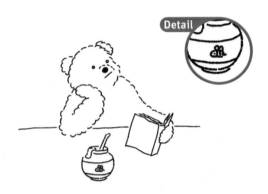

Detail

⑫ 簡單地在標籤加上蜜蜂後就完成了!

原野中的
蒲公英

體型可愛小巧的動物充滿朝氣，體型龐大
的動物反而顯得純真文靜。如果畫出和實
際動物形象完全相反的氛圍，反而能營造
出可愛風趣的感覺。現在就來描繪看看光
看到原野中的一朵小花都能感到幸福不已
的熊吧！

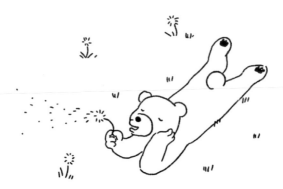

❶ 畫出圓圓的頭部，並稍微將其中一邊耳朵的部位留白。

❷ 畫上輕閉的眼睛、圓圓的鼻子和耳朵。並在鼻子旁邊畫出稍胖的臉頰。

❸ 在鼻子和嘴巴周圍加上圓形的線條，並畫出微張的嘴巴和托著臉頰的手。

❹ 畫出稍微折彎的手臂。

❺ 畫出握著蒲公英的手指。請畫成兩根圓圓手指相連的樣子。

❻ 將其餘手指畫成彎向掌心的樣子，接著畫出手臂輪廓。

❼ 將手臂和臉部輪廓完成，並畫上蒲公英。將花莖畫成向後彎曲的樣子，來表現正在「呼～」地吹向蒲公英孢子的情境。請以短豎線畫出環狀來表現蒲公英的孢子。

❽ 畫出向後伸直的腿和圓圓的尾巴。

❾ 將另一隻腿畫成因心情好而稍微抬起的樣子。

❿ 在地板上畫上草地和幾朵蒲公英，並以點線來表現出蒲公英孢子隨風飄舞的樣子。

大 掃 除
真 開 心

這是到了週末一邊哼著歌、一邊大掃除的勤快小熊。如果覺得握住某樣東西的手勢很難畫，那可以直接用手做出握住東西的樣子，仔細觀察之後再畫出來。只要不斷觀察和練習，很快就能得到進步。不管是打掃也好、畫畫也好，讓我們一起努力加油吧！

❶ 畫出圓圓的頭頂。

❷ 接著畫出胖胖的臉頰和圓圓的耳朵。

❸ 畫出眼睛、鼻子、嘴巴，並在耳朵裡加上半月的形狀。記得熊寶寶的鼻子要畫得比眼睛大喔！

❹ 畫出背部和手臂的輪廓。

❺ 畫出另一隻手臂，並將之後要畫掃把的地方空下來。

❻ 在留白處畫上掃把柄。

❼ 畫出大拇指，握著掃把的一隻手就完成了！接著畫出腹部和手臂的輪廓，並繼續畫出掃把柄。

❽ 畫出握住掃把的另一隻手。

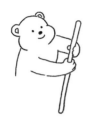 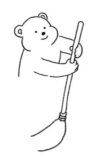 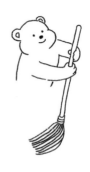

❾ 注意將掃把的斜度固　❿ 沿著掃過的方向畫出掃把細密的刷毛。
定，並在手下方繼續畫
出掃把柄。

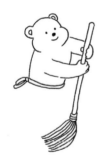 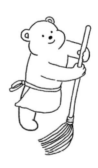 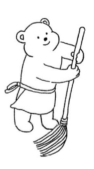

⓫ 畫出綁在腰上的短圍裙。　　　⓬ 畫出矮胖的雙腿。

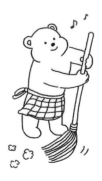

❸ 替圍裙畫上花紋，在掃把刷毛旁加上用來表示動作的短線和灰塵雲，並在臉旁加上音符裝飾。

❹ 最後將耳朵內側的半月形塗黑就完成了！

●

熊 媽 媽 和
熊 寶 寶

年幼的熊寶寶因為走不快，只能被熊媽媽
揹著走。現在就來畫畫看眼神充滿關愛的
熊媽媽和愛撒嬌的熊寶寶吧！

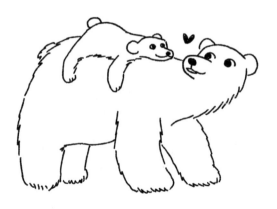

❶ 從媽媽的鼻吻開始畫起。

❷ 接著畫出頭部和頸部。將其中一耳的位置空下，並以短線條畫出頸部毛茸茸的樣子。

❸ 畫出圓圓的耳朵和眼睛。因為要畫出看著背上揹的熊寶寶的樣子，所以眼珠的方向也要朝向後方。

❹ 將眼珠塗黑，並畫出鼻子和微笑的嘴巴。

❺ 先畫出一小段背部輪廓，接著畫出熊寶寶的鼻吻和頭部。為了表現出緊緊貼在媽媽背上的樣子，頭部的輪廓要畫得稍微低一點。

❻ 畫出眼睛、鼻子、嘴巴和耳朵。若將耳朵和眼睛畫得相對較大一些，就能營造出寶寶的樣子。

❼ 將眼珠塗黑成看向前方媽媽的樣子，並畫出上揚的嘴角。接著畫出垂下的手臂。

❽ 畫出熊寶寶的背和突起的臀部輪廓。以短線畫出頸部線條，來表現熊媽媽的毛髮。

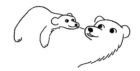

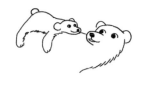

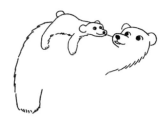

❾ 畫出舒適下垂的腿和腳趾輪廓。

❿ 以短線描繪與熊媽媽身體接觸到的部分，並畫上圓圓的尾巴。

⓫ 將熊媽媽的腿畫成毛茸茸的樣子。

⓬ 以相同方式畫出兩隻手臂。請填滿更細密、更短的豎線來表現腳掌。

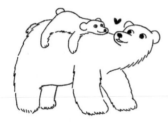

⓭ 畫出腹部、尾巴和另一隻腿。最後
在熊媽媽和熊寶寶中間加上一顆愛心
就完成了！

秋 天
來 臨 的 聲 音

試著利用熊的幾個特點,將熊簡單地描繪出來吧!這隻熊不知道是不是受到了秋天影響,一副看向空中沉思的樣子。若想要畫出向上仰望的臉,就將眼睛、鼻子、嘴巴畫在臉的上半部;若想畫出垂頭俯視的臉,那只要將五官集中在臉的下半部就可以了,很簡單吧?

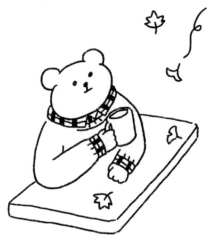

❶ 畫出圓圓的耳朵和頭頂。

❷ 畫出圓滾滾的臉和陷入深思的表情。因為這是將頭抬起的樣子，所以眼睛、鼻子、嘴巴都要畫在臉的上半部才行。

❸ 在臉部下方畫上襯衫的領子。

❹ 畫上手臂，還有從針織衫袖口稍微露出的襯衫袖子。

❺ 畫出拿著馬克杯的手。只要將大拇指和握拳的手背形狀分開畫就可以了。

❻ 畫上馬克杯。接著畫出放在桌上的另一隻手臂。

❼ 同樣畫出襯衫的袖子和手。

❽ 畫上桌子。這次要畫的不是正面,而是半側面的樣子。

❾ 完成長方形後,接著畫出桌沿側面,以表現出立體感。

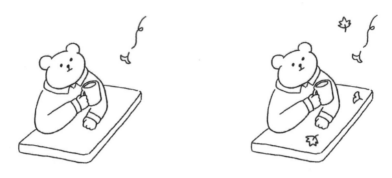

❿ 畫上隨風飄舞的落葉來表現季節,並在桌上也畫上幾片落葉。

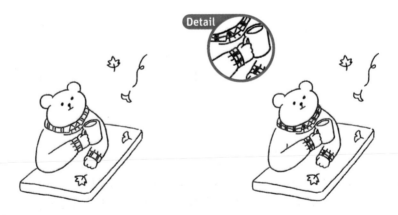

⓫ 在襯衫的衣領和袖子畫上格紋,並在針織衫的衣領和袖口加上幾條短線來呈現出質感。最後在折彎的手臂內側加上短線就完成了!

我 的
專 屬 晚 餐

試著將大熊愉快的用餐時光擬人化畫出
來。在餐桌畫上喜歡的餐廳菜單或加上符
合自己喜好的小道具，應該也很有趣喔！

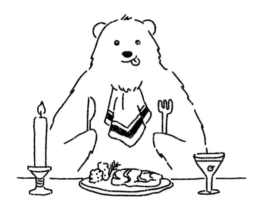

❶ 以向下漸開的方式畫出頭部。在頸部附近畫出短短向外的 Z 字型,用來表現毛髮的質感。

❷ 畫上耳朵、眼睛、鼻子和稍微吐舌的嘴巴。

❸ 在脖子的分界處以短線來表現出濃密的毛髮。

❹ 在毛髮下方畫上餐巾。可以描繪成自然的線條,但注意要將下面中央的稜角處畫成直角。

❺ 在餐巾上畫上條紋,並只將其中一格塗黑。接著畫出自然的皺褶。

❻ 畫出向內側稍微抬起 　❼ 在一手畫上餐刀，另一手畫上叉子。
的雙手。越接近指尖要
畫得越窄。

❽ 以 Z 字型來表現毛髮，畫出兩隻手 　❾ 接著要來畫餐桌上的食物。先畫出
臂。 　大餐盤的側面。

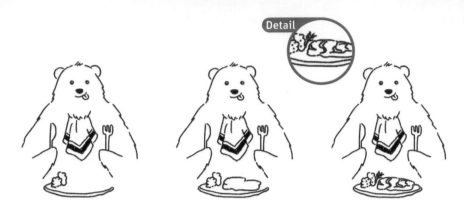

❿ 在上面畫上蔬菜、牛排等食物。待食物畫完後，請畫上餐盤的盤沿，並做出裝飾。

⓫ 在盤子旁邊畫上雞尾酒杯，並將酒杯填滿。最後也可畫上一顆橄欖裝飾。

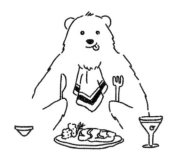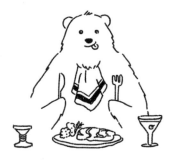

⓬ 接著在另一側畫上燭台。燭台中段和纖細的沙漏形狀相似。

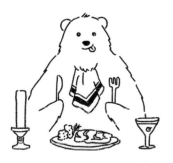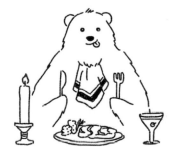

⓭ 在燭台上方畫上蠟燭,並簡單畫上燭火。

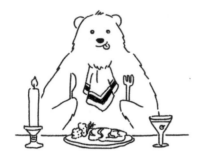

⓮ 最後在後面加上一條線來表現桌
子，插圖就完成了！

貓熊最愛
躺著了

在眾多可愛的熊當中，最吸引人目光的當然是貓熊了！胖嘟嘟的身形和正字標誌的黑眼圈，兩者結合在一起真的是超級可愛。一起來描繪總是想懶洋洋地躺著不動的貓熊吧！對貓熊來說，不會受到任何人打擾的樹上就是最舒適的地方了！

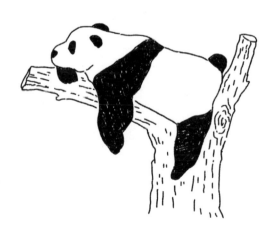

❶ 先來畫側面。鼻吻較北極熊要來得短一些。

❷ 接著畫出下巴,並抓出頭部和肩頸的位置。請在肩膀部分加入鼓起的曲線來做出區別。

❸ 將鼻子、眼睛、耳朵塗黑,並在鼻吻部下方畫上手。

❹ 畫出下垂的臉頰肉和自然垂下的手臂。請將指尖畫窄,手臂則是畫成胖嘟嘟的樣子以做出區分。接著從手臂、身體到肩膀連成一條線。

❺ 畫出背部、臀部和大腿的輪廓。

❻ 畫出同樣癱軟垂下的腿和腹部。為了在各部位大致作出區分，請一樣在腳趾、腳跟、膝蓋等位置加上一點彎曲狀。

❼ 在大腿處畫線，並加上圓圓的尾巴。

❽ 畫上樹幹。以自然的線條作畫，中間再不時加上尖角。

❾ 以相同的方式畫出貓熊身體趴著的樹幹。

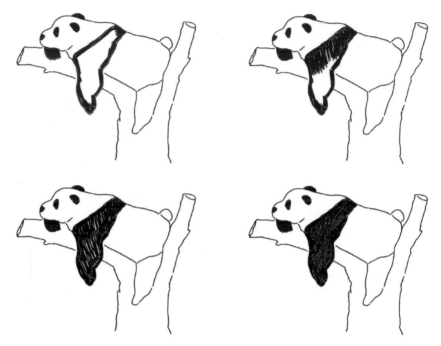

❿ 將手臂塗黑。在做大範圍塗黑時,為了避免塗出框外,請先從邊框開始進行,並將內側分成幾次塗黑。請將手部放鬆,向左右塗黑。

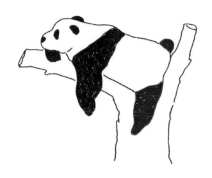

⑪ 以相同方式將腿部和尾巴塗黑。

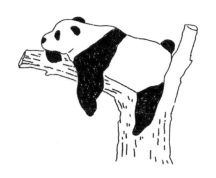

⑫ 在樹上加入短線以表現木紋。

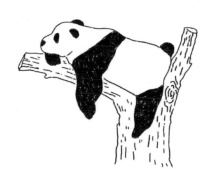

⑬ 也可以加上圓圓的節眼。完成！

來畫鳥吧！

簡單認識
鳥的身體

小小的頭、大大的身體和細細的腿，這正是鳥類專
屬的特徵。只要掌握這三個要素，就能簡單畫出鳥
來。還有一點，因為鳥沒有手，所以如果運用翅膀
來擬人化，就能誕生出更有趣的插圖。現在就一起
來描繪小巧可愛的鳥兒吧！

各式各樣的 鳥類

除了常見的麻雀和鴿子外，也有很多個性十足的鳥類。請試著瞭解各種鳥類不同的身體特徵，並思考看看該強調這些鳥類的哪些部位比較好。

鸚鵡｜喙部較其他鳥類大，並向下延伸。大多鸚鵡在喙部末端的顏色較暗，翅膀寬大，整體給人一種豐富的印象。

老鷹｜圓滾滾的眼睛、清晰的瞳孔是牠的特徵。通常只有頭部附近羽毛是白色的。延伸至眼睛下方的嘴角帶給人深刻印象。

鴨子｜喙部左右寬扁、脖子較短。胖嘟嘟的身體和帶蹼的腳掌是牠的特徵。

跟著畫畫看

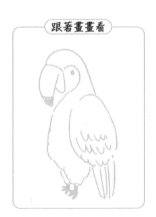

跟著畫畫看

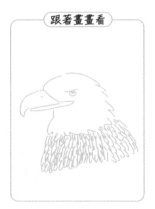

跟著畫畫看

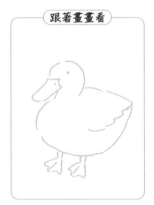

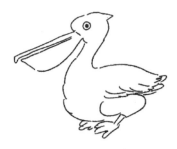

鵜鶘｜有著大大的喙部，尤其是下喙
的大袋子更是獨特。頭頂附近的毛髮
向後延伸也是其特徵之一。

麻雀｜喙部又小又短。面頰毛色的紋
路非常特別，胸部下方的羽毛豐盈，
帶有一種胖胖可愛的形象。

跟著畫畫看

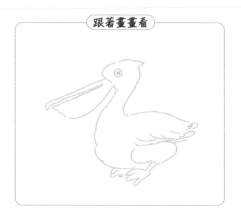

跟著畫畫看

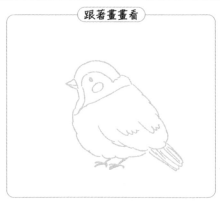

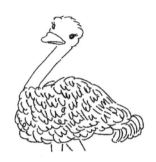

鴕鳥｜細長的脖子和身上豐盈的羽毛是其特徵。鬆軟的頭髮、左右寬扁的喙部、一雙大眼加上長長的睫毛，看起來果然非常優雅。

奇異鳥｜長得形似奇異果的紐西蘭國鳥。小小的臉上帶有細細長長的喙。蓬鬆的羽毛覆蓋了整個圓圓的身體，翅膀已經退化，因此用雙腳行走。

跟著畫畫看

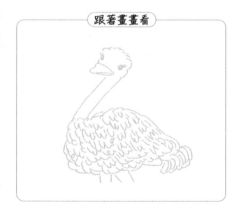

跟著畫畫看

●

頂尖
吉他手

鳥兒連啼叫的聲音聽起來都像是一首美妙
的歌曲。現在就試著將這隻無論何時都能
帶來愉快旋律的鳥兒,描繪成連歌都唱得
很好的頂尖吉他手吧!

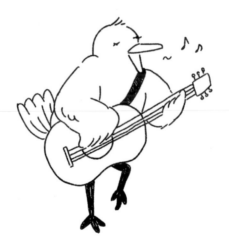

❶ 畫出圓圓的頭部。在頭頂用短線來表現幾根頭髮。

❷ 畫出張著嘴的喙部。接著畫上輕輕閉上的雙眼和睫毛。

❸ 用翅膀來表現手臂。將肩線稍微提高一點，畫出正在彈著吉他的手臂輪廓。

❹ 畫出吉他琴身，接著畫出指尖和手臂蓬鬆的毛髮。

 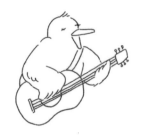

❺ 另一隻手臂抓著吉他琴頸。將要畫上琴頸的位置空下，畫出手臂。再簡單地畫出琴身上的細節。

❻ 從琴身開始畫上吉他絃，將琴頸完成。接著畫出吉他琴頭和肩背帶。

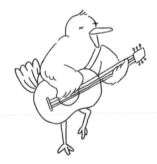 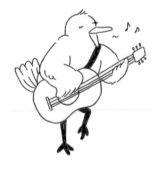

❼ 畫上尾羽和腿部。將其中一腳畫成彷彿要撐住吉他般地向上抬起，看起來非常沉醉。

❽ 將腿部和肩背帶塗黑，並在手臂內側加上線條以和身體做出區分。最後在臉邊加上幾個音符裝飾就完成了！

電線上的
小山雀

白色山雀大大小小排排站的樣子真的非常
可愛。可愛的山雀畫法也非常簡單，就算
一次要畫好幾隻也難不倒人！

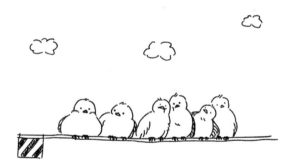

❶ 畫出間隔窄的兩條橫線當作電線。

❷ 畫出圓圓的頭部，並將頭頂上蓬鬆的毛髮也一起表現出來。

❸ 畫出胖嘟嘟的臉頰、小小的眼睛和喙部。

❹ 將身體畫得比頭還寬，並稍微露出一邊摺起的翅膀。將小巧的腳畫成三叉戟的形狀，第一隻完成！接著以相同的方法畫畫看小山雀的其他朋友吧！

❺ 這次要將臉部從中間稍微往旁邊傾斜，並將眼睛和喙部畫得好像在盯著朋友看的樣子。接著畫上翅膀和腳。

❻ 以相同方法畫出身形較高的山雀。將身體的寬度和高度畫得稍微有點不同。

❼ 自由地畫出眼睛、喙部、胖胖的臉頰、翅膀和腳。

❽ 彼此相依的兩隻小山雀臉頰肉都被擠出來了。這次在胸前加點羽毛試試。

❾ 接著要畫出將翅膀稍微張開、向上看的小不點朋友。

❿ 畫上最後一隻小山雀。

⓫ 最後加上掛在電線上的安全標誌和雲朵就完成了！

守護大海的
海鷗海軍

忠誠！一起描繪看看在海上翱翔，守護著
大海的海鷗英姿吧！將翅膀用力向上伸展
飛行的模樣真是帥氣。試著一起簡單畫出
可以看見遠方燈塔的大海吧！

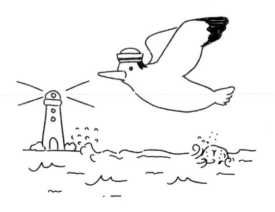

❶ 先畫出圓錐狀的喙部。

❷ 畫出圓圓的肚子，接著稍微畫一下眼睛和臉部線條。

❸ 畫上水兵帽。

❹ 畫出向高處伸展的翅膀。

❺ 將翅膀完成，並畫出背部和肚子後方的尾羽。

❻ 畫出稍微露出的另一隻翅膀，並在翅膀末端標示出要塗上深色花紋的分界線。

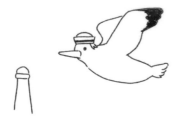

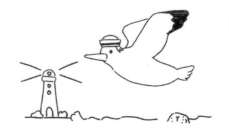

❼ 將翅膀末端塗黑,並畫出燈塔。

❽ 畫出圓形的窗戶和入口,接著用線條表現出光線從燈塔頂端向兩側擴散出去的感覺。自然描繪出海浪、暗礁和燈塔旁邊的草叢等。

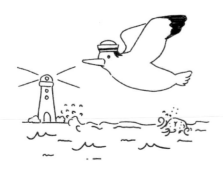

❾ 將帽子末端的裝飾塗黑,並像書寫 M 英文字母的形式和自然的曲線畫出水流和波浪。最後在碎開的浪花上方以水滴來表現出散開的樣子就完成了!

搖 搖 擺 擺 的
鴨 子 馬 拉 松

短短的腿加上胖嘟嘟的身體，鴨子的跑步
實力雖然令人擔心，但牠似乎是在這次的
馬拉松大賽中勇奪第一呢！現在來描繪鴨
子奮戰到最後一刻、搖搖擺擺奔跑的身影
吧！

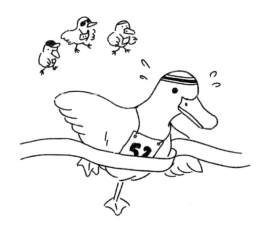

❶ 畫出寬扁的喙部。

❷ 畫出緊閉的下喙和鼻孔。接著畫上圓圓的頭部和眼睛。

❸ 畫上頭帶後，接著大致畫出身體的輪廓，自然地表現出羽毛。

❹ 請各先畫出一隻展開的翅膀、腿和腳。鴨掌簡單地用菱形來表現。

❺ 畫出鴨子正在通過的終點線。碰到身體的部分要向前突出對吧？請畫出有如包覆身體般的曲線。

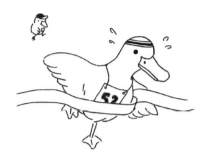

❻ 畫出另一隻翅膀和抬起的腳。接著畫出掛在胸前的號碼牌，並在頭部兩側畫上汗珠。

❼ 將號碼塗黑，整理完必要的線條後，鴨子就完成了！接著畫出後面的其他選手。照著前面學到的畫鴨子的方法，以簡單的線條稍微畫出即可。

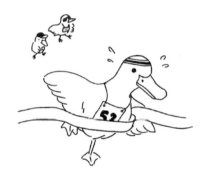

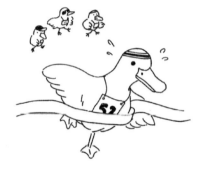

❽ 請畫出戴上帽子或太陽眼鏡等不同的造型。插圖完成！

●

吃著果實的
麻雀

這是坐在樹枝上享用現摘果實、休息中的
麻雀。每一種鳥類都有自己獨特的羽色。
麻雀眼睛下方的圓形深色羽毛是牠的亮
點，感覺就像是塗了腮紅一樣。描繪時不
須準確畫出羽毛花紋，只要強調出幾個具
有特徵性的部分就可以了。

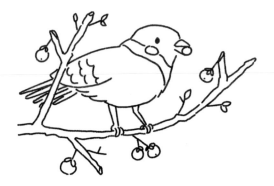

❶ 先畫出張開的小小喙部。

❷ 在上下喙之間畫上圓圓的果實,接著畫上頭部。

❸ 畫出身體的輪廓,別忘了中間要表現出毛髮。

❹ 畫上眼睛和翅膀的輪廓。在頸部地方稍微做出一點區別。

Detail

❺ 畫出翅膀的輪廓,並表現出臀部鬆軟的羽毛。在眼睛下面畫上圓型的紋路,並以自然線條區分羽色的界線。

❻ 畫出細長的腿部。

❼ 畫上細細的樹枝。將連接其他細枝的地方空下來,並在樹枝中間畫出尖角,自然地描繪出樹枝。

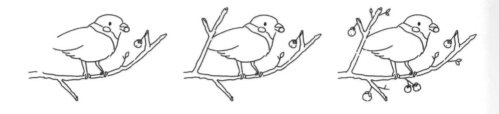

❽ 畫出細枝，並在細枝畫上小小的樹葉和果實等。

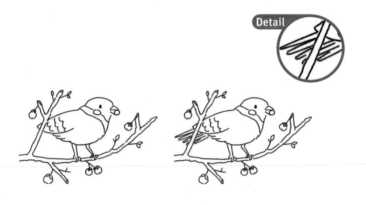

❾ 在翅膀加上紋路。

❿ 畫出大大的尾羽就完
成了！

湖邊的
紅鶴

來描繪看看有著一身粉紅的美麗羽毛、優雅的姿態和細細的長腿，讓人聯想到芭蕾舞伶的紅鶴吧！牠們通常會在湖邊抬起一條腿，悠閒地度過一天。當然也不能忘記加上與紅鶴相襯的椰子樹！

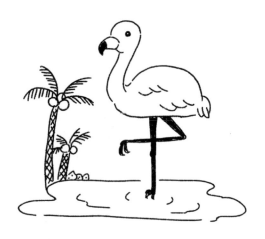

❶ 畫出末端向下彎曲的喙部。

❷ 畫出小小的頭、富有曲線的長頸和閃亮的眼睛。

❸ 畫出身體和尾羽。因為大翅膀收摺起來，所以身體上半部會向上突起。

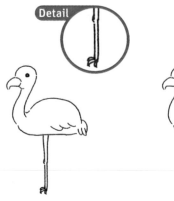 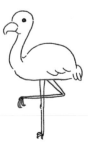 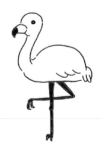

❹ 畫出細長的腿部。小腳和突出的膝蓋也要稍微表現出來。

❺ 畫出抬起的另一隻腿。紅鶴的膝蓋和人類不同，是向後彎曲的。

❻ 將喙部末端和腿部塗黑。

❼ 翅膀再加上一點羽毛當作細節。簡單畫一下湖泊，並自然地畫出水波。

❽ 畫出湖邊的椰子樹。先畫出樹幹後，在上面簡單畫出 3 ～ 4 條像噴泉般散開的曲線。

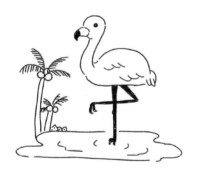

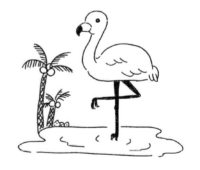

❾ 在曲線加上細密的短線，並在中間畫上幾顆椰子果實。後面再畫上一顆小椰子樹及後方的小石頭。

❿ 最後在樹幹畫滿「X 字」來表現椰子樹的紋理就完成了！

細心的
貓頭鷹圖書管理員

擁有一雙大眼的貓頭鷹令人想起了嚴格又
細心的圖書管理員形象。感覺牠在工作時
好像不容許有絲毫的誤差呢！一起來試著
描繪正在專心處理文件的貓頭鷹吧！這裡
會將牠的翅膀擬人化為人類的手臂。

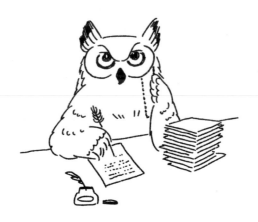

❶ 將菱形的末端偏向側面畫出一個尖角,用來表現喙部。

❷ 在喙部上方畫出有如皺眉般的羽色和頭頂。

❸ 畫出一雙瞳孔分明、炯炯有神的大眼。

❹ 將瞳孔塗黑,並在眼睛周圍畫出羽毛圓弧狀的分界。

❺ 短耳貓頭鷹(短耳鴞)和長耳貓頭鷹(長耳鴞)的差別就在耳朵。請畫出鬆軟毛髮向外岔開的貓頭鷹尖尖的耳朵,並將喙部塗黑。

❻ 從側臉開始畫出手臂。貓頭鷹的頭部和身體並無明確的區別。為了表現出被羽毛覆蓋的身體,請將線條分次來畫出輪廓。

❼ 加入線條來表現桌面,並在手上畫出沾水筆,筆下方再畫上一張紙。

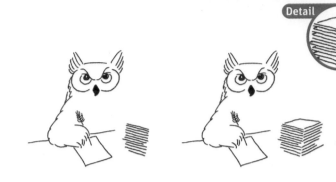

❽ 畫出旁邊成堆的文件。朝著同一個方向畫出像是層層疊起的線條。

❾ 再次朝著讓兩邊線條成為直角的另一個方向畫出線條，並在頂端畫出四邊形收尾。

❿ 在中間某些線條末端按角度加上短線，就可簡單表現出成堆的文件。

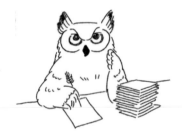

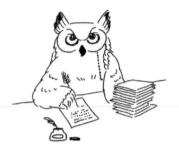

⓫ 畫出手肘放在桌上的另一隻手臂，並在耳朵、眼睛周圍、身體加上羽毛的紋路。

⓬ 在紙張旁邊畫上墨水瓶，接著以虛線在紙張裡面填滿內容。最後再其中一眼下方畫上眼鏡鍊就完成了！

緊跟媽媽身後的
小天鵝們

你曾看過在平靜的湖面上，緊緊跟在媽媽
身後的小天鵝嗎？毛茸茸的小天鵝們成群
結隊的樣子真的非常可愛。現在就讓我們
來描繪白天鵝媽媽身後緊追著一群灰色小
天鵝，這個有如童話場景般的畫面吧！

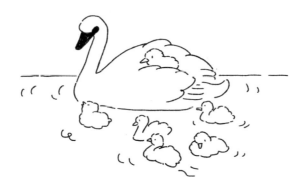

① 畫出連接天鵝
媽媽的黑喙和眼
睛周圍黑色羽毛
的分界。

② 畫出突起的額
頭，並以「2」的
形狀畫出頭部和
長頸。

③ 繼頸部之後，
畫出翅膀上半部
的輪廓。

④ 先從小天鵝小
小的喙部開始畫
起，接著用短曲
線來表現出鬆軟
的羽毛輪廓，並
將下方的線條空
著不畫。

⑤ 將曲線重疊，描繪
出媽媽懷抱小天鵝的翅
膀。

⑥ 在媽媽身邊畫上幾隻
小天鵝，牠們正跟著媽
媽游泳。

⑦ 其中也有骨架形似成
年天鵝的小天鵝。

❽ 以相同的方式再多畫幾隻緊跟著媽媽不放的毛茸茸小天鵝。

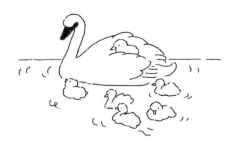

❾ 將天鵝媽媽的喙部塗黑,並畫出身
體和尾羽。最後畫出一條水平線和湖
中的水波後就完成了!

●

捕 魚
大 成 功

一起來描繪獨自站在波濤洶湧大海中的海
鳥吧！嘴裡叼著一隻魚的模樣看起來神氣
十足。彎曲的喙部正是海鳥最適合捕魚的
特徵。成功捕獲魚之後，下一站就是回到
嗷嗷待哺的鳥寶們的身邊了！

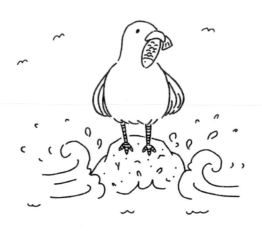

❶ 畫出向下微彎的喙部。

❷ 接著描繪被捕到的魚。畫出魚身和尾巴往喙部兩端下垂的樣子。簡單表現一下魚的眼睛和鱗片。

❸ 畫出頭部的輪廓。

❹ 接著畫出眼睛和身體輪廓。身體下方以些微傾斜的短線來表現出羽毛鬆軟的樣子。

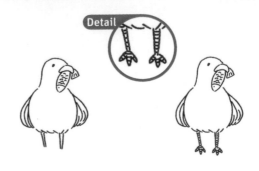

❺ 以幾條曲線來描繪出兩側的翅膀。

❻ 將翅膀收尾後，畫上細細的腿。

❼ 畫出尖尖的腳，接著在腿和腳上加上橫條紋。

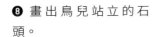
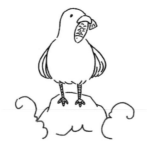

❽ 畫出鳥兒站立的石頭。

❾ 以自然的曲線描繪出海浪沖撞石頭的樣子。

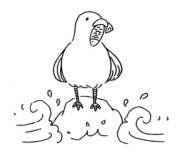 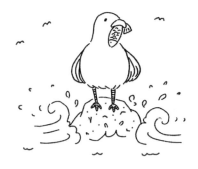

❿ 在海浪上方畫出四散的水珠。

⓫ 以向左側斜躺的「3」表現遠處飛翔的鳥。接著在石頭加上短線和點點，用來描寫粗糙的表面。最後再畫上一些水波和水滴就完成了！

丹 頂 鶴
調 酒 師

難以成眠的夜晚，就想到丹頂鶴調酒師的
酒吧來一杯。有著一頭紅髮和細長的喙、
給人感覺無比優雅的丹頂鶴，似乎是個會
靜靜聽人傾吐煩惱的好對象。雖然酒吧的
背景看起來有點複雜，但只要依序一一描
繪出來，也能輕鬆完成。可以前往自己喜
歡的酒吧找找看想要畫出的單品喔！

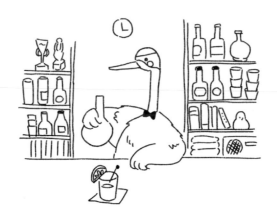

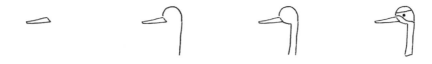

❶ 畫出細長的喙部。　　❷ 畫出小而圓的頭部和長長的頸部。

❸ 以線條標示出紅色頭頂、眼睛周邊的白色羽毛，以及眼周下方至整個頸部的黑色羽毛界線。

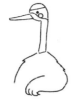
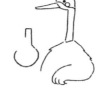

❹ 以手臂來表現翅膀。在中間偶爾加入一點尖角的線條來描繪身體和手臂的輪廓。在臉頰加上圓圓的羽毛花樣。

❺ 畫出酒瓶，並將要畫上手部的地方留白。

❻ 在留白處簡單畫上握住酒瓶的手，接著分別在身體和翅膀上以短線來表現羽毛。

❼ 在丹頂鶴面前畫上一杯雞尾酒，並將玻璃杯口的部份線條留白。接著在那個留白處畫上一小片檸檬，並在杯子底部畫上方形杯墊。

❽ 畫上一條線來表現桌子，並在丹頂鶴上方畫上圓形掛鐘。

❾ 在丹頂鶴兩側畫上後面的層架。

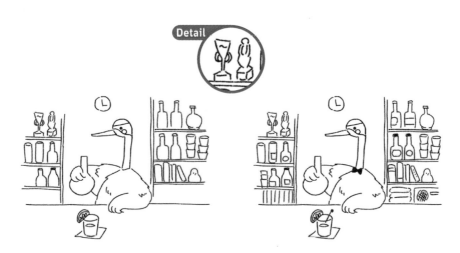

Detail

❿ 在層架上畫滿各種酒瓶、酒杯、書和獎杯等物品。

⓫ 替酒瓶加上酒標，並將幾個蓋子塗黑完成細節。最後再替丹頂鶴加上蝴蝶領結裝飾，並在雞尾酒插上攪拌棒就完成了！

●

老鷹
便當外送員

老鷹發揮可以抓著獵物長途飛行的一技之長，開始外送便當的工作。就算牠飛得再快，也絕不會鬆手放掉便當！讓我們一起來試著描繪展翅高飛的雄壯老鷹吧！

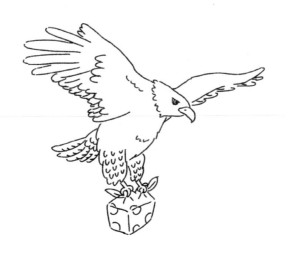

❶ 畫出末端向
下彎曲的尖銳喙
部，接著在上面
畫一個點來表現
鼻孔。

❷ 畫出白色羽毛
的頭頂部分和銳
利的眼神。

❸ 畫出長長向外伸展的翅膀，並表現
出豐盈的羽毛。

❹ 同樣畫出另一邊展開的翅膀。簡單描繪出老鷹在外側有大而長的羽毛、內側
有短羽的雄壯羽翼。

❺ 畫出身體和粗壯的雙腿。以短曲線分次呈現出覆蓋著羽毛的輪廓。

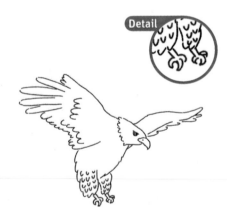 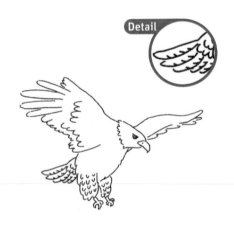

❻ 表現出腿部的羽毛,並在末端加上銳利的雙腳。

❼ 加上長而豐盈的尾羽。

❽ 接著來畫畫看便當盒吧！首先畫出一個六邊形輪廓。

❾ 接著要畫出包著便當盒的包巾。只要在綁蝴蝶結的上半部往腳趾畫上直線，就能呈現出被向上拉起的包巾表面。

❿ 最後替包巾加上花樣，再稍微畫出更多一點羽毛就完成了！

放假就來
大掃除吧！

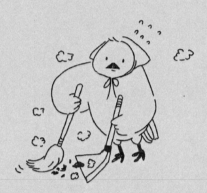
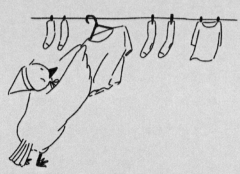

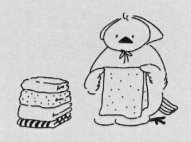

· 來畫各種動物吧！ ·

海灘球特技專家—
海狗

小小的臉和滑溜溜的身體，個性聰明又開
朗、魅力四射的海狗最喜歡玩球了。現在就
讓我們試著簡單用幾條線來描繪看看吧！
這是海狗仰面朝天專心玩球的樣子，只要稍
微利用身體的花色、牙齒的特徵，就能將海
狗變成海獅、海豹或海象等造型喔！

❶ 以向上抬起的鼻吻為中心，畫出頭部輪廓。

❷ 畫出連接下巴和頸部的曲線。

❸ 畫出鬍鬚和眼睛。

❹ 繼頸部線條後，自然畫出背部和腹部的輪廓。

❺ 畫成折成直角的前腳。將末端畫寬，並畫出像手指般圓滾滾的樣子。

❻ 以相同方式畫出另一隻前腳。

❼ 畫出腿部下方的輪廓。

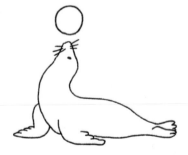

❽ 畫出鰭狀的小腳,並在鼻吻上方畫出一個圓形當球。

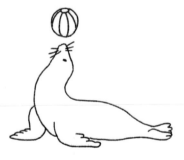

❾ 最後在球上加上線條就完成了!

相 親 相 愛 的
鱷 魚 和 牙 籤 鳥

巨大的鱷魚和嬌小的牙籤鳥雖然在體型上
有很大懸殊,但牠們總是像朋友一樣地形
影不離。輕輕降落在鱷魚大嘴上的牙籤鳥
的身影看起來真是恩愛。現在就讓我們試
著用插圖來紀錄兩人的友情吧!

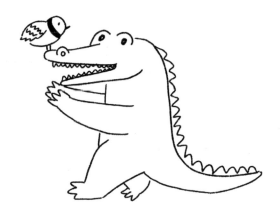

❶ 先畫出鱷魚的鼻子。在長長鼻吻末端突起的小鼻子很可愛,記得要畫上鼻孔喔。

❷ 繼鼻子後,畫出長長的鼻吻。先從上半部開始畫起。

❸ 以曲線畫出頭部前方稍微突出的眼睛部分。

❹ 將眼珠塗黑,並畫出鱷魚背部和尾巴的線條。這次要畫的是用雙腳行走的樣子。

❺ 畫出下顎，並在嘴裡畫滿小顆尖銳的牙齒。接著要畫出手臂來代替前腳。先在嘴巴下方畫出一隻手。

❻ 順著手畫出手臂，並畫出另一隻向前伸的手。

❼ 畫出另一隻手臂，並區分出腹部和腿部輪廓。

❽ 畫出尖尖的腳、腿部和尾巴。

❾ 畫出另一隻腳，接著畫沿著背部線條，畫出堅硬又凹凸不平的骨板。在鱷魚的鼻子上方再畫一隻鳥。

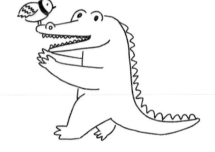

❿ 只要簡單畫出降落在鱷魚嘴巴末端的牙籤鳥就完成了！先畫出輪廓後，再畫上眼睛、喙部和羽毛等細節。

海獺寶寶的
休憩時間

以可愛外表和溫馴個性而備受人們喜愛的
海獺。長期受到人們喜愛的卡通人物「暖暖
（ぼのぼの）」就是海獺喔！一起來將挺著
肚子、浮在水面上睡覺或吃貝類的海獺寶
寶那天真無邪的模樣描繪出來吧！在描繪
動物寶寶時，通常會以毛茸茸的樣子來表
現身體輪廓。若想要描繪成年海獺，只要以
一條線取代短曲線來描繪出身體的輪廓即
可。

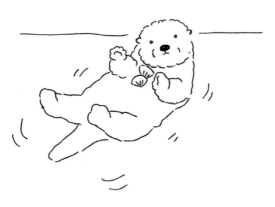

❶ 畫出閃亮亮的黑色眼睛和橢圓形的大鼻子。

❷ 畫出嘴巴，並以短曲線來描繪毛茸茸的頭部。在鼻子旁邊畫上短曲線表現出鼻樑。

❸ 畫出小而圓的耳朵和圓滾滾的臉。

❹ 畫出向正面伸直、露出掌心的短短手臂。掌心裡面也要加入短曲線。

❺ 畫上另一隻手臂。要畫成浮在水面上，頭部微微抬起的樣子。

❻ 畫出身體和腿部。描繪時請稍微區分出腳掌。

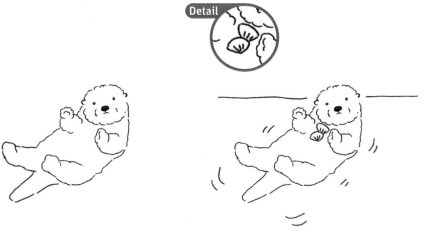

❼ 畫出另一隻腿,並接著畫上末端又粗又短的尾巴。

❽ 畫出肚子上的貝殼,接著畫上水平線和海獺身邊的水波就完成了!

森林中的好朋友—
小鹿和兔子

只要從貓和狗的插圖中稍微換一下耳朵的
外型和位置、尾巴外型等,就能畫出鹿和
兔子。一起來描繪在安靜的森林中,輕聲
說著悄悄話的小鹿和兔子吧!

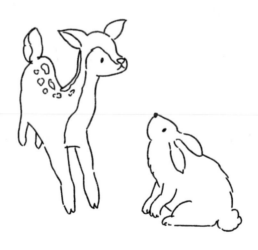

❶ 先從小鹿的頭部開始畫。畫出圓圓的頭頂和稍微突出的鼻吻輪廓。

❷ 畫出尖尖的大耳、下垂的眼睛和倒三角形的鼻子。

❸ 畫出鼻子、下巴和頸部的輪廓。

❹ 向後畫出背部、臀部和後腿。尾巴的地方請留白。

❺ 畫出雙腳向前伸展靠攏的樣子。加上腹部線條，完成身體部位。

❻ 畫上另一隻後腳和毛茸茸的尾巴，接著畫出從臉部到身體的不同毛色分界線。

❼ 在背部加上有如斑點狀的斑紋。

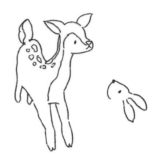

❽ 先從兔子朝上的鼻吻開始畫起。以塗成圓形的鼻子為中心,畫出頭部。

❾ 畫出長長的耳朵和眼睛。

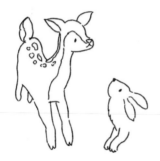

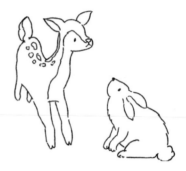

❿ 畫出毛茸茸的胸毛和前腿。

⓫ 坐姿和貓咪相似。畫出背部、腹部和腿部,接著以短曲線畫出圓圓的尾巴。

花田裡的
小羊

這是小羊在百花盛開的田野上獨自奔跑的樣子。不知是不是因為心情好，表情看起來非常開朗。只要加上花、葉子、樹等植物為背景，就能畫出更加豐富的插圖。

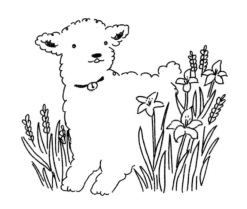

❶ 畫出閃亮亮的雙眼、寬扁的鼻子和小嘴。

❷ 畫出末端朝向兩側的耳朵和頭部輪廓。以彎曲的線條來表現小羊捲曲的毛髮。

❸ 以相同的方法畫出兩側臉頰，並在耳朵內側加上線條，呈現出稍微內折的耳朵。

❹ 從臉部接著向下畫出身體和胖胖的前腿。

❺ 畫出繫在頸上的鈴鐺項圈，並繼續以彎曲的線條描繪背部和圓圓的尾巴。

❻ 接著在小羊前面畫上幾朵盛開的花。

❼ 繼花朵之後,畫出花莖和花蕊。

❽ 畫出長長的葉片填補空白處。

❾ 若再加上不同外形的植物,就能營造出更加豐富的感覺。最後加上幾株薰衣草,插圖就完成了!

北極狐
過冬

北極狐生活在白雪皚皚的北極，就連牠也
覺得冬天實在好冷，甚至必須得替毛茸茸
的牠準備一台暖爐才行呢！一起來描繪正
在看著暖爐上熱氣騰騰的水壺、度過悠閒
時光的北極狐吧！用尾巴裹住腳的姿勢就
和貓咪的習性相同呢！

❶ 畫出外型和貓咪相似的頭部。狐狸的臉型比較偏向菱形。

❷ 畫出彷彿輕輕閉上的雙眼，和稍微突出的鼻吻。

❸ 畫出鼻子和鬍鬚。鼻子和狗鼻的外型相似。

❹ 鼻子周圍的下半部臉頰到胸部的毛髮是白色的。請畫出毛茸茸的毛色分界線。

❺ 在身體前方畫出毛茸茸的尾巴。請接著背部，分次畫出線條。

❻ 稍微畫一下藏在尾巴後方的前腳。在臉旁畫上冒著熱氣的水壺。

❼ 以有點厚度的橢圓形來描繪暖爐頂端。

❽ 以兩個堆疊的圓柱狀,畫出暖爐爐身。

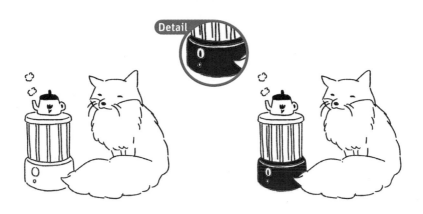

❾ 畫出安全欄及按鍵等細節。

❿ 將最下方的圓柱狀塗黑。塗黑時，請與線條保持一定距離的留白。在安全欄的間隙和按鍵上增加幾條豎線。

⓫ 以相同方式將暖爐頂端塗黑就完成了！只要在塗黑時想著要留下白色線條就會變得容易多了。

·

企 鵝
上 路 了

努力用一雙短腿搖搖擺擺行走的企鵝,今
天準備要去更遠一點的地方。各位不覺得
揹著行囊去旅行的企鵝看起來一副神采奕
奕的樣子嗎?

❶ 先畫出圓圓的
頭部。

❷ 畫出細長的喙
部，接著在臉上
標出稍後要塗黑
的分界。

❸ 將標好的地方
塗黑，畫上小眼
睛。喙部不要塗
黑。

❹ 分次畫出背部
線條，將尾巴向
後拉長。

❺ 畫出向內彎折
的手臂，並將指
尖畫成鰭狀。

❻ 畫出另一隻手
臂和腹部輪廓。

❼ 畫出胖胖的下半身和正在行走的小
腳。

❽ 畫出搭在肩上的長棍。

❾ 在長棍的末端畫出行囊。請以自然的線條畫出輪廓，並在行囊內側加上皺褶。

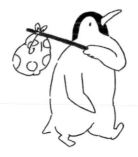

❿ 將長棍塗黑，最後再替行囊加上圓點裝飾就完成了！

做不完的
家事

讓我們利用浣熊像人類一樣善用雙手和工具的特徵，描繪出正在做家事的浣熊吧！如果是利用靈敏的手指來捕食、清洗食物的浣熊，感覺應該可以將衣服洗得非常乾淨。如果將動物擬人化畫出日常模樣，就會變成有趣的景象呢！

❶ 現在要畫看似側著的 　　❷ 畫出三角形的雙耳。 　　❸ 畫出眼睛和鼻吻，接
　　臉。先從頭部開始畫起。 　　　　　　　　　　　　　　　　著將鼻子塗成圓形。將
　　　　　　　　　　　　　　　　　　　　　　　　　　　　　　　下顎線條畫成毛茸茸的
　　　　　　　　　　　　　　　　　　　　　　　　　　　　　　　樣子。

❹ 抓出浣熊的正字標記 　　❺ 同樣將兩隻手臂的輪 　　❻ 以短線畫出短小的手
　　—— 眼周黑毛的位置， 　　　廓畫成毛茸茸的樣子。 　　　指頭。
　　並畫出長長的鬍鬚。

❼ 將手中洗好的衣物畫成長方形，並呈現出對折的樣子。

❽ 畫出坐著的腿部輪廓，和毛毛胖胖的尾巴。

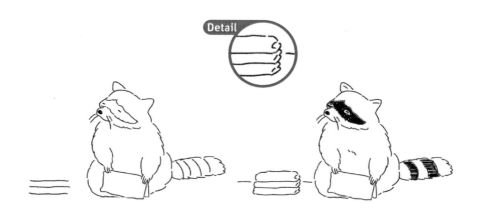

Detail

❾ 在尾巴畫上條紋，並在浣熊旁邊間隔固定距離畫出三條橫線，這是要用來畫摺疊好的衣服。

❿ 完成摺疊好的衣服，並在兩側畫上短線，用來表示地板。最後將眼周和尾巴的條紋塗黑，再加上所需的線條就完成了！

●

請 將 果 實
讓 給 松 鼠 吧 ！

這是忙著在森林裡尋找食物的松鼠。松鼠
實在太小，連樹枝看起來都變大了。為了
不讓這些森林裡的小動物們餓肚子，果實
就讓給牠們吧！

❶ 先畫出臉和耳朵吧！在圓圓耳朵上端畫上短線，增加亮點。

❷ 完成耳朵，並畫出閃亮亮的雙眼。

❸ 畫出鼻子和張成圓形的小嘴，接著畫出身體輪廓。

❹ 畫出向前彎折的一隻手臂，並畫出小巧的手指。

❺ 畫出另一隻手臂和剩下的身體輪廓。

❻ 以曲線來表現胖胖的腿，並畫出扁平的腳。

❼ 完成下半身的線條後，接著要畫毛茸茸的尾巴，先從臉旁開始畫起。

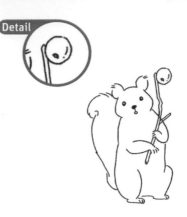

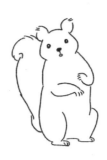

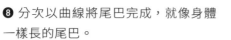

❽ 分次以曲線將尾巴完成,就像身體一樣長的尾巴。

❾ 畫上帶有短枝的樹枝。請表現出果實蒂頭的凹陷處和表面的光澤感。微彎的驚嘆號可以用來表現光澤。

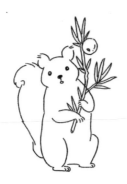

❿ 在樹枝加上尖尖長長的樹葉。

⓫ 將樹枝塗黑並加上果實。最後在尾巴加上條紋就完成了!

刺蝟的
早午餐

今天刺蝟也是以三明治和一杯熱咖啡開啟
午後時刻，那股悠閒的感覺似乎傳到這裡
來了呢！全身佈滿刺毛的刺蝟，只要以細
小的短線就能簡單表現出牠的身體特徵
喔！

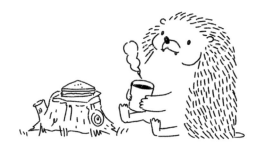

❶ 塗一個長長的圓當作鼻子，並畫上突出的鼻吻和嘴巴。

❷ 畫出小而圓的耳朵、眼睛和兩側露出的虎牙。

❸ 畫出胖胖的臉頰，並以短線圍繞臉部輪廓。

❹ 一邊想像著刺蝟的樣子，一邊填滿線條。

❺ 以短線填滿並完成背部。最好是先畫出邊框再填滿內部。

❻ 畫出短短的胸部輪廓，並畫上尾巴和杯子上半部。

❼ 畫出拿著杯子的雙手。

❽ 畫出杯子剩下的部分，並畫出向前伸直坐下的雙腿和平坦的腳底。

 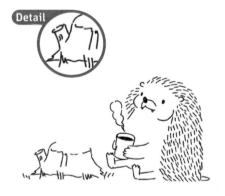

❾ 在杯中填滿咖啡，並畫出上升的熱氣。在旁邊畫上刺蝟專用的桌子——樹樁。畫出除了頂端的輪廓，並在中間留下一些留白。

❿ 在樹樁畫上斷枝，並只用虛線畫出頂端的其中一邊框線。加入線條，自然表現出木頭的紋理，並在地面畫出零星草坪。

Detail

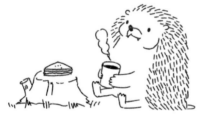

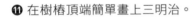

❶❶ 在樹樁頂端簡單畫上三明治。

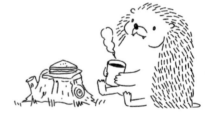

❶❷ 在三明治下方畫出桌墊,最後再以短線描繪出木質表面就完成了!

聲名遠播的
小豬畫家

現在試著利用小豬身上的幾個特徵來擬人化看看吧！尖尖的手腳就是最大亮點。這次要描繪的是變成畫家的小豬。畫展馬上要到了，牠正在忙著準備作品呢！

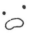

❶ 畫出小眼睛和花豆形狀的鼻子。

❷ 兩眼各畫上一根眼睫毛,並在鼻子點上兩個鼻孔,接著畫出胖嘟嘟的臉部線條。

❸ 畫出尖尖的耳朵和貝雷帽。

❹ 畫上貝雷帽的蒂頭,並加上條紋。在耳朵內側加上線條,呈現微摺耳朵。

❺ 完成帽子上的格紋,並畫出針織衫的領口。

❻ 在領口加上線條以呈現針織衫的質感,接著畫出手臂。

❼ 抓出身體的輪廓,並畫上尖尖的手。

❽ 畫出四方形的帆布。因為是從側面 看過去的樣子，所以比較接近菱形。

❾ 畫出手裡握著的畫筆，並在帆布上 方畫出稍微露出的畫架柱子。

❿ 在帆布裡面畫上簡單的圖案（我畫的是一棵樹），接著將畫架完成。

⓫ 畫出另一隻手臂輪廓和腿部。在針織衫的袖口和衣擺加上線條。

⓬ 畫出尖尖的腳,接著畫出捲曲的豬尾巴,並畫出小豬坐的椅子。

⓭ 在褲子加上虛線以表示縫線,並再畫出一隻椅腳。最後將筆刷部分稍微塗黑作為顏料就完成了!

無 尾 熊
在 吊 床 上 的 一 天

這是擁有黑黑的大鼻、長毛蓬鬆的耳朵、
慵懶的個性，魅力十足的無尾熊。聽說牠
一天必須睡上 20 個小時才行。今天牠不
是待在樹上，而是選擇了舒適的吊床呢！
現在就讓我們試著描繪正在熟睡中的可愛
無尾熊吧！

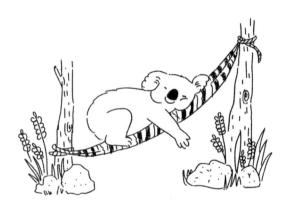

❶ 畫出大大的鼻子、閉上的雙眼和帶笑的嘴巴。

❷ 畫出毛茸茸的耳朵。接觸吊床的那隻耳朵畫成向上服貼的樣子。

❸ 畫出胖嘟嘟的臉頰，其中一側臉頰還被吊床擠壓著。請在眼睛下方加上曲線將被擠壓的臉頰表現出來。

❹ 以短線來呈現出毛茸茸的樣子，畫出背部和臀部線條。

❺ 畫出垂下的手臂，並畫出手指。

 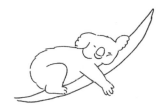

❻ 畫上懸掛似蜷曲的腿後,熟睡的姿 勢就完成了!

❼ 在無尾熊下方畫出新月狀的吊床。

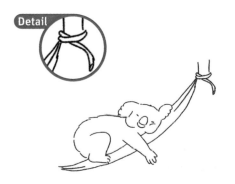 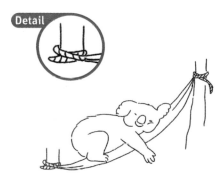

❽ 在吊床兩側加上線條來表現皺褶, 並在吊床末端畫出綁在樹幹上的繩 子。

❾ 另一端也畫出綁在樹幹上的繩子, 並在繩子內側加上細密的線條。以不 光滑的線條繼續描繪樹幹。

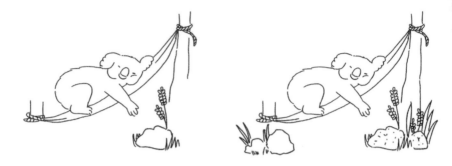

❿ 在樹幹下方畫上石頭和草，並自然完成樹幹和地面相連的部位。

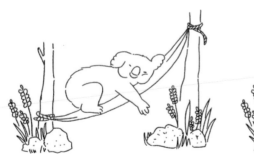

⓫ 在另一端也畫上樹幹和各種草木。

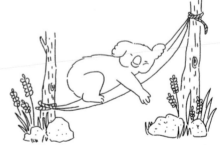

⓬ 以虛線和曲線來表現樹木表面的紋理。

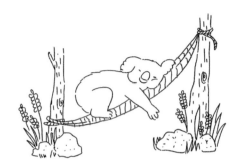 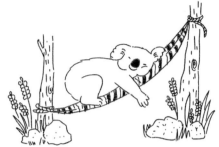

⓭ 替吊床加上條紋裝飾。

⓮ 將條紋和鼻子塗黑,耳邊再多加一
些長毛就完成了!

早知道
就喝熱的了…

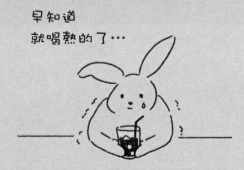

早知道
就喝冰的了…

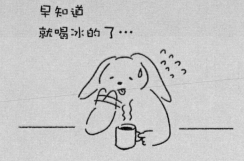

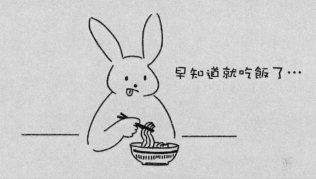

早知道就吃飯了…

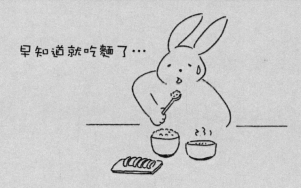

早知道就吃麵了…

總是充著滿後悔的選擇…

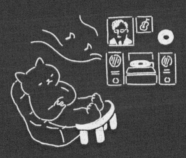

· 分格動物漫畫 ·

你好，
我是貓咪。

我喜歡自己一個人
散步。

散步的最後一個行程
就是安靜的
咖啡店。

如果一個人獨處，
　就算不用說話
　也沒關係

也不須顧慮到旁邊其他人的
　臉色。
　呼嚕嚕 ——

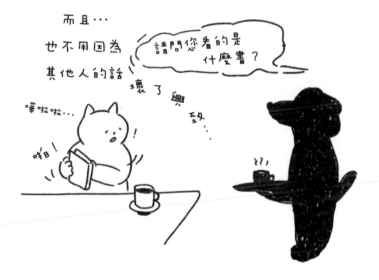

上班族貓先生

非常寧靜的

獨處時光

充滿陽光的

窗邊座位

大家好，
我是咖啡店老闆。

噓！現在有客人來了！

叮鈴♪

看來是在下班途中過來的。

您的拿鐵好了—

可以得到客人
　這麼寶貴的時間…
真是讓我太感動了…

| # | 0 | 6 | | 貓 | 咪 | 討 | 厭 | 的 | 東 | 西 | | | | | | |

| # | 0 | 7 | | 彼 | 此 | 大 | 不 | 同 | | | | | | | | |

煩人的傢伙出現了。

白雪皚皚的
街道

週日，在公園運動

種植美麗的花朵

ㄴ

什麼時候會來呢?

烤巧克力餅乾

天氣真好！

很適合散步呢！

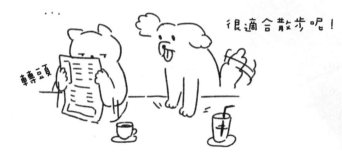

很適合出去玩呢！

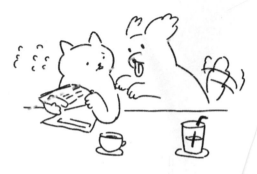

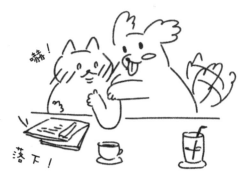